一本讀透影響力逾百年的設計界傳奇

包 浩 斯
A B C
The ABC's of
the Bauhaus

Ellen Lupton ╳ **J. Abbott Miller**
艾倫·路普頓 ╳ J·亞伯特·米勒 編著

國立臺灣藝術大學設計學院院長 **許杏蓉**

實踐大學設計學院院長／工業產品設計學系副教授 **丑宛茹**

國立成功大學工業設計學系助理教授 **陳璽任**

　　威瑪共和時期成就了燦爛的文化傳奇，在亟需撫慰大戰創傷的時刻，包浩斯校長擘畫全新的設計課程，號召銳意改革的菁英，充滿跨國際的觀念交流，僅僅 14 年，卻孕育出一批影響全球設計教育的人才，堪稱是 20 世紀最具影響力的設計學校。迄今恰逢建校 100 週年，回看包浩斯的設計理論，其開放而充滿實驗性的態度與獨一無二的豐沛創造力，依然值得我們玩味、借鏡。

丑宛茹

　　包浩斯在設計發展歷史上的角色舉足輕重，它是現代設計的先驅，為設計教育、思維與形式奠定基礎，成為設計界學習的經典。然而，在時事與科技不斷更迭的今日，該如何向包浩斯學習值得思量。我們無須模仿，而應探尋包浩斯為何成為包浩斯。本書從包浩斯的思維與理論切入，探索包浩斯成形的來龍去脈，藉此引領讀者進入包浩斯勾勒出的思維空間，使讀者知其然亦知所以然，實為佳作。

陳璽任

目次
CONTENTS

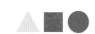

新 版 序

艾倫‧路普頓與 J‧亞伯特‧米勒

　　「包浩斯」這個名字已經成為一個黃金時期的象徵，是現代設計在談到形狀、素材與社會願景時，共同認可的思想。包浩斯學校於 1919 年在德國威瑪時期創立，到 1933 年遭到柏林的納粹下令關閉。這間學校匯集了各種相互衝突又不斷變化的藝術與想法。包浩斯像神話一般，象徵人們對功能的渴求，以及試圖以通用的設計語言解放世界的想望。事實上，包浩斯是一個很混亂也很不安穩的地方。在包浩斯，許多想法不斷交會、碰撞、爭相成為主導的勢力。這本書會介紹其中的某些核心概念——這些想法從何而來，如何日漸明朗，以及為什麼在近一百年後的今天，這些想法仍然持續影響流行文化。

　　這是一本理論書。所謂的理論，就是嘗試解釋各種不同現象的原則，以精簡的概念來釐清無數種情況。在 1910 及 20 年代，歐洲各地的藝術家與建築師便是用理論的抽象概念擾亂藝術、廣告與文字的一般作業。未來主義、達達主義、建構主義以及荷蘭風格派運動等魅力十足的領導者提出的宣言與言論，讓媒體大為震撼。前衛派許多極具影響力的人物都曾來到包浩斯擔任教師、求學、訪問或提出質疑。包浩斯出版的書籍形成理論庫，時至今日，設計師、建築師與教育者仍然不斷在挖掘這些理論。

　　在包浩斯傳播的諸多理論中，甚具影響力的一個觀念是在主張二維設計是一種語言，而且是一種由幾何與感知的通用定律所建構出的語言。這個概念最初是在保羅‧克利、瓦西里‧康丁斯基，以及萊茲洛‧莫霍里 - 那里在包浩斯時期出版的文章中成形。後來在戰後由無數設計師與教育者進一步詮釋。視覺語言的理論是學生練習的基礎，訓練學生用眼、用心了解抽象定律。理論也影響到實務，使書本、海報、產品、圖樣與字

體的設計更靈活，強化了教學品質，也使課堂練習進一步應用光學。包浩斯的教學論，有一部分源於早期的教育革命：19世紀德國福萊德瑞克‧福祿貝爾發起的幼稚園運動。福祿貝爾試圖建立一套規律做法，以工藝、幾何、手作練習來教育幼童。

《包浩斯 ABC》在 1991 年首次出版時，人們正以全新的方式重新思考何謂設計與印刷。世界各地的設計師在努力突破現代主義思想的限制，同時讚賞現代主義的樂觀與明確的結構。在 1980 年代初期，當時的我們是在柯柏聯盟學院修習藝術與設計的大學生。教授我們的老師包括捷克現代主義藝術家喬治‧塞迪克與德國政治藝術家漢斯‧哈克。在我們撰寫這本書時，我們是紐約市立大學研究生中心志向遠大的藝術史學生，師事羅薩琳‧克勞絲（現代藝術的傳奇評論家）與羅絲瑪莉‧哈格‧布雷特（為建築史與設計史開創先鋒的史學家）。我們腦中滿是排版層次的規則、體制批判的必要性，以及爭議不斷的前衛藝術史。配合柯柏聯盟學院賀伯‧魯巴林設計與文字排版研究中心的展覽，這本書的面世是一項雄心勃勃的嘗試，結合了批判文字以及可相互參照、流暢的頁面編排。在這些頁面上，設計評論會與發人深省的文字排版並列。1991 年是數位設計萌芽之初，我們在初版書中結合了數位與手繪技巧，在 Compugraphic（數位排版系統）上放置鉛字字型，並且手工運用熱蠟、一層又一層的 Rubylith 紅膜及醋酸酯，以及幾十支 X-ACTO 金屬專業美工刀，才創造出這些頁面。這本書背後耗費的腦力與體力，顯示了我們持續對現代主義的歷史感到著迷，也展現了我們期望激發讀者對圖像設計產生更多批判的理念。

2018 年 7 月

視覺表現之原型：
包浩斯與設計理論

艾倫・路普頓與 J・亞伯特・米勒

　　在 1923 年，康丁斯基提出三個基本形狀與三原色之間的通用對應關係：動態的三角形原本就是黃色，靜止的方形本質上就是紅色，而沉靜的圓形自然是藍色。現在這個公式已經失去其一開始宣稱的通用特性，轉而成為浮動的符號 ▲■●，可以代表無數種意義。其中一個意義就是讓人回想到包浩斯。

　　包浩斯已成為現代主義傳說中的發源地，在其影子下成長的後世藝術家對這個地方或敬畏或反抗。包浩斯一方面像是一位嚴父，讓我們極力要推翻他立下的戒律，另一方面又很像一個天真的孩子，烏托邦一般的理想主義讓我們懷念不已。這本專書蒐羅的文章都對現代主義又愛又恨。雖然我們都對現代主義努力革新設計的正規性與社會潛力感到驚豔，但同時間又覺得惋惜，因為一些原本前程似錦的方向被點明後卻沒有進展，並且很多前衛想法後來都為了迎合企業文化而變得溫和中立：▲■● 的形狀與顏色 已然成為企業商標的素材。

1918

簽署凡爾賽條約，結束第一次世界大戰。
德國戰敗；威瑪共和國成立。

1919

包浩斯在威瑪市創立。
建築師華特・葛羅培斯擔任學校校長。

1920

設置基礎課程，由畫家約翰・伊登擔任授課老師。
所有入學的學生都要修這門課。這門課教授設計原則與素材的本質。包浩斯的字型造型以表現主義為主，而這都是因為伊登的影響。

　　包浩斯不是一個龐大的機構，就跟任何一所學校一樣，包浩斯內部充斥著理念分歧的學生、教師與行政人員，同時間還要面對外界敵對的社群。這本專書並不打算說明包浩斯的複雜歷史，因為已經有為數眾多的相關書籍；我們的重點是包浩斯跟設計理論。

　　包浩斯最重要的一項貢獻，就是「理論上從自我意識的角度」來思考設計。不過，這間學校著重以「視覺」作為自主表述的範疇，反而助長敵意的釀成，威脅到二戰後設計教育普遍依賴的文字語言。我們相信設計理論的革新，可藉由鼓勵用批判性的思考來正視設計工作的方法與目的，振興圖像設計師的族群。本書會從幾個觀點來看▲、■跟●：為什麼會對這些形狀感到著迷？這些形狀表達出哪些技巧與觀念？圖像設計師可能還參考了哪些其他的理論模型？在第一篇論文「小學」中，

1923

在葛羅培斯的施壓下，伊登離職。基礎課程的授課由萊茲洛‧莫霍里 - 那里主導。其他的授課老師包含瓦西里‧康丁斯基、保羅‧克利與約瑟夫‧亞伯斯。荷蘭風格派運動與建構主義開始影響包浩斯的字型造型。

1925

失去威瑪政府的支持，包浩斯移到柏林附近的工業城德紹。赫伯特‧貝爾與喬斯特‧舒密特這兩位先前在包浩斯求學的學生，成為教師。學校開設字體學與廣告藝術課程，由貝爾執教，是印刷工作坊的一部分。

1928

葛羅培斯離開包浩斯，建築師漢斯‧梅耶成為校長；他在學校提倡更教條式的功能主義。貝爾與萊茲洛‧莫霍里 - 那里離職。由亞伯斯主導基礎課程。喬斯特‧舒密特則負責印刷工作坊。

J・亞伯特・米勒揭露 19 世紀幼稚園運動中現代主義設計理論的先例。幼稚園運動跟包浩斯一樣，把視覺經驗藉由分析轉成簡單、重複的元素，例如▲■●。艾倫・路普頓的「視覺字典」檢視了一些包浩斯設計的正規策略，與視覺通用「語言」理想的關係。這樣的語言是一種獨立存在的文字，不受字母書寫系統的文化所侷限。這個理想用康丁斯基的話加以總結成▲■●。麥克・米爾斯的文章追溯到赫伯特・貝爾 1925 年名為「通用」之幾何字型設計的歷史軌跡，包括這個設計如何從前衛到最後融入大眾文化。茉莉亞・萊荷・路普頓與肯尼斯・萊荷是文學理論學家，探討▲■●在心理分析中的地位。物理學家亞倫・沃夫邀請我們想像自己居住在一個超過三維或少於三維的空間中，藉以考量自然世界的碎形結構。托瑞・艾格曼的文章「威瑪誕生」描繪了包浩斯當時面臨的政治與經濟緊繃。

1930

建築師密斯・凡德羅繼任成為包浩斯校長。克利在 1931 年離開；亞伯斯與康丁斯基一直待到最後。

1932

德紹的包浩斯學校遭到本地政府解散。凡德羅把學校遷至柏林。以較小的規模經營了一段時間。

1933

柏林包浩斯學校關閉。在 1930 年代，眾多包浩斯師生移民到美國，包括葛羅培斯、邁爾、貝爾、莫霍里 - 那里與亞伯斯。這些人以教育者及藝術家的身分發揮影響力。

　　這本書是配合展覽一起出版，展覽名為「視覺表現之原型：包浩斯與設計理論，從學齡前到後現代主義」。我們所謂的後現代主義，指的是吸收包浩斯的理論，擺脫形式承載的前衛願景，再投入新意的一種文化。▲■●過去曾經象徵著一種通用文字的可能性，日後卻在當代圖形、家用品、包裝以及時尚圈以一閃即逝的符號再度出現，傳達著像是「原創」、「科技」、「設計」、「基本」、「現代主義」，甚至「後現代主義」等多樣訊息。

　　我們相信，儘管很多現代主義者的設計策略依舊扣人心弦，但我們必須重新思考這些策略，並且體認到文化本身有能力持續改寫視覺形式的意義。視覺語言並非不證自明，也不是完整無缺，而是要應用在具有社會與語言價值的廣泛領域中。為了讓設計師能掌握視覺語言的廣泛領域，我們必須開始閱讀和書寫，以探討視覺形式與語言、歷史、文化之間的關係。

1937

芝加哥一群工業主義者成立了一所設計學校，並且聘任莫霍里-那里擔任校長。這所名為新包浩斯的學校後來改名為設計學校，也就是後來的設計學院。葛雷格·凱皮斯教授攝影與平面設計，積極應用格式塔心理學。

1938

現代藝術博物館舉辦「1919-1928 包浩斯展」，由赫伯特·貝爾、華特與以塞·葛羅培斯共同策展。這個展覽讓包浩斯在美國更廣為人知。

1945

《印刷》雜誌發表一篇文章，預測包浩斯對美國設計教育的未來產生巨大作用：「多虧了包浩斯，我們才能有新的設計理念……」

小學

J・亞伯特・米勒

 很久很久以前，在離黑森林不遠的地方，有一間學校……

人們談到 20 世紀的設計，開頭的第一章通常是包浩斯。它是現代平面設計、工業設計與建築設計中，最廣為人知、最常被討論、相關出版最多、最多人模仿、最多人收集、最常被展示，也最多人投注心力研究的主題。

世界各地很多學校都採用包浩斯的方法與理念，因此使包浩斯做為設計鼻祖的影響力更加穩固。神話般的包浩斯也被視為是前衛派的初始發源地，將視覺的基本文法從歷史主義與傳統形式的殘骸中挖掘出來。即使到今天，這個「文法」最重要的元素仍然是▲■●。包浩斯師生的作品不斷重複應用這三個基本形狀與原色，顯示這所學校對抽象的興趣濃厚，而且聚焦的視覺層面，皆可說是根本、極簡、必要、基礎以及原始的。

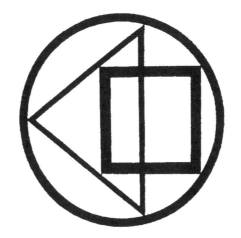

包浩斯出版社的商標設計，萊茲洛‧莫霍里-那里，1923。這個標誌把圓形、方形跟三角形結合成一個箭頭形狀。包浩斯出版社出品的文具與廣告文宣都會使用這個設計。

1
瓦西里‧康丁斯基，《點‧線‧面》（紐約：Dover 出版社，1979，第 20 頁）。

2
烏爾里奇‧康瑞德，編輯。《20 世紀的計畫與宣言》，麥可‧布拉克譯（劍橋：MIT Press 出版社，1970，第 49 到 53 頁）。

　　人們會認為包浩斯是個起點，其實是因為它在藝術與設計史中備受推崇，也是因為包浩斯的理想：約翰‧伊登在包浩斯成立後的頭幾年，曾在該校任教。他用不落俗套的教學方式，希望能讓學生「拋棄」過去所學，回到天真無邪的狀態，學生才能開始真正地學習。瓦西里‧康丁斯基的《點‧線‧面》一書，顯然就很重視歸零、回到初心：「我們必須從一開始就分辨在所有元素中，哪些是基本元素，也就是說，沒有這些元素，作品根本不可能誕生。」[1] 從創立之初，包浩斯就立基在返回原點的觀念上，希望能發現已經遺落的完整性。

　　依據華特‧葛羅培斯在 1919 年撰寫的計畫書，包浩斯的設立宗旨是復原：「現今的藝術都各自為政，要拯救藝術，所有工匠必須有意識地相互合作……包浩斯長遠的終極目標是讓藝術統一……。」[2] 葛羅培斯的宣言封面上裝飾了歌德大教堂的版畫，讓人想到葛羅培斯當時可能感受到過去曾有過的統一、完整與和諧。

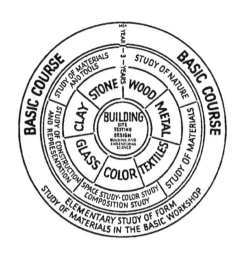

包浩斯課程圖，1923。
這張圖顯示學生必須先修習基礎課程，才能修習其他專業課程。與圖中央的「建築」(Building) 平行的是華特‧葛羅培斯的設立宣言：「所有視覺藝術的終極目標就是完整的建築！」

對葛羅培斯來說，要恢復這樣的統一，就要透過訓練，讓學生培養廣泛應用的工藝能力，為「所有藝術創作」奠定「不可或缺的基礎」。葛羅培斯透過基礎課程將這個課題／目標形成制度，而且包浩斯的基礎課程移除了工藝課程與美術訓練之間的界線，這一點與傳統學院課程非常不同。基礎課程是一門導論課程，介紹構圖、色彩、素材與三維形體，讓學生熟悉所有視覺表現最基礎的技術、概念與形式之間的關係，不管是雕塑、金屬作品、繪畫還是字體。基礎課程發展出一種抽象與抽象化的視覺語言，可做為任何藝術創作的理論與實務基礎。既然這門課被視為是所有後續發展的基礎，目標自然是要把所有特殊部分都移除，以期發現視覺世界中最基礎的真相。因此，▲■●被視為是形式法則之典範，是所有視覺表現的根基。

1
好幾位作家都注意到幼稚
園運動的影響：雷納·
班翰，《第一次機器時
代的理論與設計》（劍
橋：MIT Press 出版社，
1980）；費德里克·羅
根，〈幼稚園與包浩斯〉，
《學院藝術期刊》第十卷
第一期（1950 秋天）；
馬賽爾·法蘭西斯科，
《華特·葛羅培斯與創於
威瑪的包浩斯：草創年代
的理想與藝術理論述》
（芝加哥：伊利諾大學出
版社，1971）；托馬斯·
馬爾多納多，〈產業新發
展與設計師訓練〉，《烏
姆》第二期（1958 年 10
月）；吉莉安·奈勒，
《重新評估包浩斯》（紐
約：E.P. Dutton 出版社，
1985）。

2
羅伯特·B·道斯，《福
萊德瑞克·福祿貝爾》（波
士頓：G.K. Hall 出版社，
1978）。

　　基礎課程的概念可說是包浩斯最偉大的遺產之一，但這概念其實在 19 世紀的進步教育改革中有很多前身，特別是在福萊德瑞克·福祿貝爾（1782–1852）發起的幼稚園運動中。[1]影響福祿貝爾最重要的人，是瑞士教育家亨里希·裴斯泰洛齊（1746–1827）。裴斯泰洛齊對感官教育的概念應用了尚·雅克·盧梭（1712–1778）主導的啟蒙運動理念。盧梭在《愛彌兒》一書中，主張教育應培養人天生的才能，而不是強加知識。跟隨這樣的理念，裴斯泰洛齊將教師的角色重新定位為保護者，應該追蹤與激發孩童天生的智能。裴斯泰洛齊追求的教育模型，是建立於日益精通的概念與技能之上。

　　教育改革人士常常會用「種子」來比喻孩子：教育的角色是要照顧這個種子，讓它開花結果。「孩子花園」（亦即德文「幼稚園」的直譯）既是一種譬喻，同時也代表其字面意思：福祿貝爾早期擔任教師時，發現遊戲在教育中扮演的重要角色，所以把園藝變成是教學論的核心。他也特別重視繪畫，認為繪畫是一種特別的認知方式。[2]

19 世紀的繪圖

　　自從裴斯泰洛齊與克里斯多‧布斯在 1803 年出版影響深遠的著作《觀察入門》後,[1] 繪畫便一直在教育改革中扮演核心的角色。這本書將繪畫——其中隱含休閒、美感的追求——樹立成是兒童教育中的一部分。當時,裴斯泰洛齊、福祿貝爾,以及其他歐洲德語地區的學者都大力宣揚,主張繪畫跟寫字一樣是一種書寫方式。裴斯泰洛齊的《觀察入門》引發 19 世紀的人對「教學用繪畫」的興趣。這種繪畫與在學院中教導的傳統繪畫方式不同,因為這樣的課程是從幼童時期就開始,而且教學方式是透過小組一起練習。[2] 裴斯泰洛齊採取這樣的繪畫方式,是因為他相信「方形是所有形狀的基礎,而繪圖方式應該建立在能夠把方形跟曲線分成很多部分」。（艾希文 56）透過一系列同步、反覆的練習,老師會先示範要畫的圖形,加上名稱,再問孩童跟這個習作的外形有關的問題。在畫出造形後,老師會問孩子在周圍環境中哪裡可以找到這個造形。如曲目般輪番上演的形狀都以單純的直線、對角線與曲線構成。正如歷史學家克里夫‧艾希文所說,裴斯泰洛齊試圖「把自然界的複雜拆解至構成各部位的基本形式……以辨認視覺世界中潛在的幾何圖形,讓幾何圖形回到最根本的樣貌,讓孩子能夠理解」。（艾希文 16）

1
德文的 anschauung（觀察）是由動詞 anschauen（觀看或察覺）衍生而來的名詞。克里夫‧艾希文,《1800 到 1900 年歐洲德語區的繪畫與教育》（安娜堡：UMI Research Press 出版社,1981）。

2
麥可‧哈弗德,《裴斯泰洛齊》（倫敦：Methuen 出版社,1967）。

約拿 · 拉姆紹爾 1821 年
《繪圖導師》的插圖局部。
拉姆紹爾的繪圖方式建立
出一套圖像的速寫符號，
代表各種形體的「精華」。

靜物中的站立物品以上窄
下寬的直線來代表，向下
垂吊的形體則是用上粗下
細的線條來代表。此為重
新繪製。

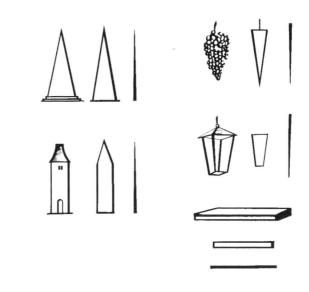

羅伯特 · 艾德華 · 古克瓦，《基模第
一階段的分析繪圖》，1926。由瓦西
里 · 康丁斯基分析繪圖課的學生繪製。
這張圖把同一張靜物圖以不同的表現方
式並置。這一張靜物圖是由大小不一的
C 型夾組成。左上角的構圖用簡化符號
呈現這張靜物圖的基本形狀。較大的外
輪廓指出形體重疊之處。就跟拉姆紹爾
的「主要形式」一樣，康丁斯教授學
生分析的技巧：把形式解析成「造形元
件」，得出一種原理符號，用來形容任
何物體或景象最顯著的屬性。同時，跟
拉姆紹爾的《繪圖導師》一樣，康丁
斯基的《點 · 線 · 面》也建議以精萃、線
性的方式來「轉譯」形式。不過，康丁
斯基把這個概念延伸到心理學領域，他
宣稱：「外在與內在世界中的每一個現
象，皆可用線性來呈現」(68)。

1
克拉克 · Ｖ · 波林，《康丁斯基在包浩
斯的教學：色彩理論與分析繪圖》（紐
約：瑞佐利出版社，1968）第 113 頁。

另外一個繪圖方式則是要創造簡化的圖像碼，或者可以比喻成繪圖的「字母」。裴斯泰洛齊的同事，約拿‧拉姆紹爾在1821年發表了這種繪圖方式。拉姆紹爾的《繪圖導師》以「主要形式」的概念為基礎，主要形式「代表了實體物品的抽象精髓」。（艾希文 43）他提出的類型包含三大形式：靜物（還可再細分為站立與平躺的靜物）、動物（包括指向的箭頭、輪子等會擺動的物體，以及上升的煙霧等會旋轉的物體）、結合動與靜的物體（包括浮動的造形，像是在水上漂的船舶，以及向下垂吊的造形，像是樹枝）。每一種主要形式都有一個線性的對等形式，一種用來描述物體「本質」特徵的抽象符號。

取自瓦西里‧康丁斯基《點‧線‧面》的圖形，原圖出版日期為1926 年。到了1870 年代，又有一批人對19 世紀初期教授繪圖的方式感興趣，許多原本已經變得模糊不清的手冊在19 世紀最後30 年間重新出版。這類文本認為繪圖是有規範的一門學科，對於孩童的社會化至關重要。雖然這些人的目標是要寫實再現，但他們還是運用了分析策略。日後在克利、康丁斯基與伊登的作品中也可看到這類策略。舉例來說，康丁斯基把圖像結構中的每個「元素」（點、線、面）都獨立出來，認定這些元素是圖像語言的構成要件。跟《觀察入門》類似，康丁斯基的《點‧線‧面》辨識出由線條構成的語法（左圖），但同時賦予這些線條抽象與表現情感的力量，並不認為線條單純只有描述功能。

《觀察入門》中的插圖，
作者亨里希‧裴斯泰洛
齊與克里斯多‧布斯，
1803。此為重新繪製。

《觀察入門》一書透過詳盡的練習來發展手部與感知的技能，
在這些練習中，比例、角度與尺度都可在方形中找到相對應的
部分。這個方法的前提是各種形式可以被分解成不同組件，並
且教導繪圖是由水平線、垂直線、對角線與弧線等語法，精密
排列而成。《觀察入門》像百科全書一樣嚴謹，所有形式會像
跑程式一般重複。不過後來讓現代主義藝術家對「重複」特別
感興趣的主因，並非百科全書，而是機械文化。

福祿貝爾採用的繪圖教學法參考了過去兩種方法：Stygmographie（點畫）與 Netzzeichnen（網畫）。點畫是在學生使用的畫紙上印上很多點格，這些點格會跟老師使用的黑板網格相似。網畫則是把點格加以延長，在頁面上形成不斷連續的網格。在點格圖上加上數字或網格圖上加上軸線，老師就可以透過口述指揮全班要怎麼畫。點畫的概念是基於學生透過連連看就可以學習寫字。這也顯示教育者認為書寫與繪圖是平行的兩門學科。跟 16 世紀藝術家使用的網格不太一樣的地方是，這些用於教學的網格主要用意是調動置換扁平的設計，而非三維立體。教學用繪圖練習的形式與圖樣，和網格的平面特性相當一致，利用這個方式規律練習（通常會搭配有節奏的口令覆誦來教學），可以加強學生的靈敏度與分析能力，日後將有助於學生進行任何藝術創作，不僅限於視覺表現（艾希文 127 - 132）。

法蘭茲‧卡爾‧希達德的「點畫練習」局部，出處：《Stygmographie》，又名為《從點開始學習書寫與繪畫》，1839。

漢恩斯‧貝克曼，《分析的不同階段》，1929。康丁斯基分析繪圖課中由學生繪製的四幅一系列作品，這是第三幅。這些圖把靜物（樓梯、桌子、籃子與布幕）轉化為概念，逐漸變成愈來愈抽象的形狀。這些圖有助於發展康丁斯基所謂的「結構網絡」，釐清「結構中發現的各種張力」。（波林 14）

這個網格式的網絡過濾掉物品的特質，只留下幾何化的配置。19 世紀的繪圖教學法使用網格做為輔助，開發學生的知覺與手部技能。學生練習把這些平面幾何設計轉移到繪有網格的石板上。透過這樣的練習，學生最終便可以學習如何繪出自然圖像。康丁斯基的方式則剛好相反：運用網格讓學生學習從自然形式中找出幾何圖形。

福祿貝爾會使用這個圖或「網」來繪圖，是因為他相信感知的作用會受到水平與垂直概念的影響。福祿貝爾相信網格的方形表面 (Netzflache) 與視網膜 (Netzhaut) 接收影像的方式存在一種自然的對應關係。福祿貝爾的授課方法是在全班面前，利用大型的網格石板畫出幾何圖形，他的學生則在自己的網格紙或石板上複製這些圖形。他的最終目標是要自然或「真實」地呈現圖形，因此網格練習是要把視覺世界的複雜變成簡化的組件。學生掌握形式以後，用來輔助的網格與幾何元素就會被自然主義的方法取而代之。福祿貝爾的繪圖方式顯示，他的課程會把一個主體的基本元素獨立出來，再依序運用每一個新學會的技能來加以建構。他用於繪圖的網格後來也變成視覺與理論的典範，成為他對教學法最具影響力的貢獻：他的「恩物與作業」。

恩斯特·斯泰格《教育目錄》中呈現的「網畫」畫板局部（紐約，1878）。

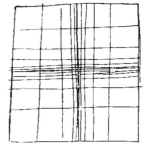

保羅·克利，繪圖取自《思考之眼》。這些網格在克利的教學著作及藝術創作中隨處可見。在《教學素描冊》中，克利描述一種間隔固定的網格，樣子跟19世紀繪畫教學練習中使用的網格很像。他說，這種網格有「很原始的結構韻律」。[1]這樣的繪畫練習把網格視成一張「網」，可以在網中很安全地把內容從一個地方轉移到另一個地方。

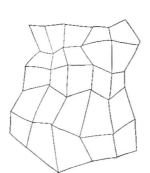

做為一種複製工具，這些網格被看成是被動而且透明的：要使網格正常發揮功能，先決條件是它的規律性。克利的教學著作卻將之重新解讀，認為網格是主動而非被動工具。從右邊的繪圖可以看出，典型固定且靜態的網格格式出現了變化。在克利的作品中，網格經過重組，形成有結構的區塊，可以更主動地形塑圖像。圖像所在的地面／地平線向前突出，使整體更顯眼。

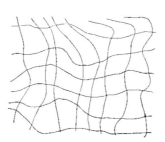

1
保羅·克利，《教學法隨筆集》（倫敦：費伯與費伯出版社，1953、1981）第22頁。

福祿貝爾的「恩物與作業」

在 1835 到 1850 年之間，福祿貝爾持續改進他的「恩物與作業」——一組幾何積木（恩物）與基本工藝活動（作業）。這也成為福祿貝爾教學法的中心思想。

「恩物與作業」的導引方式有條有理，按部就班，從孩子兩個月大的時期開始，一直到六歲讀完幼稚園的最後一年。這樣的順序安排是為了配合孩子的生理與心理發展：第一份恩物是可扭可捏、色彩鮮豔的球，接著是第二份恩物中的堅硬木球，這兩份恩物旨在發展孩子的觸覺，讓孩子了解物質的「發展」。第二份恩物包含了木球、木方塊與木圓柱，鼓勵孩子認識木圓柱其實結合了球體（運動）與立方體（穩定）。第四份恩物是一個可以分成八小塊的方塊，教導孩子各個部分跟一個整體之間的關聯。第三到第六份恩物都可以把方塊變成愈來愈小、愈來愈複雜的幾何形狀，循序構成愈來愈精準的元素詞彙。依據福祿貝爾的規畫，這樣的詞彙會豐富多元到讓孩子足以形成對周遭世界的圖像認知。

看看多少美好物品
我都可用方塊積木表現：
椅子、沙發、長凳、桌子，
我學會寫字時用到的書桌，
家中所有家具用品，
當然也包括嬰兒床；
不光是我看到的這些物品，
爐子與餐具櫃也行。
很多東西，不管新舊，
親愛的積木都可呈現，
所以我愛我的積木，
積木讓我大開眼界。
積木就是一個小小世界。
（道斯 16）

華特‧葛羅培斯與佛瑞德‧佛巴特，《包浩斯蜂巢住房發展》，1922。弗倫卡‧莫納爾的鋼筆繪畫細部圖，描繪了預製房屋計畫中的各種裝配組件。葛羅培斯應用「積木」原則，來處理急迫的社會議題——讓人們擁有負擔得起的房子，在試圖善用預製工法的同時，也賦予極富彈性的形式變化。葛羅培斯寫道：「我們應該大量地應用預製型組合房屋，準備好各種組件的存貨。這些組件不是在現場製作，而是在固定的工作坊內製作，之後再組裝。這些組件包含天花板、屋頂與牆壁。這麼一來，房屋就像是孩子的積木盒，只是規模大上許多，同時以標準化跟生產模組類型做為基礎。」這個計畫後來只有部分實現：他的學生喬治‧穆奇與葛羅培斯的合作夥伴亞道夫‧梅耶共同設計的實驗性房屋原型，為了 1923 年的包浩斯展覽建蓋完成。

左圖:第一份恩物,取自 1878 年恩斯特,斯泰格的《教育目錄》。

上圖:第二份恩物,約 1896 年。高 11 英吋、長 10 英吋、寬 3 英吋。由美國玩具製造公司米爾頓,布萊德利製造。

由諾曼,布羅斯特曼收藏。攝影:喬安,沙弗沃。

「由『玩耍』入門可以催生出勇氣，以自然方式導向更善於發明的創造力，再進一步啟發……探索能力。」約瑟夫 · 亞伯斯

「我跟孩子們互動的主要目的在於，觸及他們原始的驅動力，那最根本、天真的部分（彰顯於）孩童最初的書寫方式：畫畫。」海倫 · 諾蘭 - 施密特

「福祿貝爾給孩子們最基本的東西：球、積木、連接的物件。每個孩子最初拿到石膏時，都會先捏成圓形，再滾成棍狀，再持續塑形。」

「（孩子的繪畫）愈怪，給我們的啟發就愈豐富。」保羅 · 克利

「透過實驗來學習需要花更多時間，會更迂迴，也會走錯方向。孩子要先爬行才能學會走路。先牙牙學語才會說話。」[2] 約瑟夫 · 亞伯斯

「學校應該把孩子的畫畫看做是他們的視覺記錄……並盡可能讓孩子的畫作跟字母書寫並存。」海倫 · 諾蘭 - 施密特

「包浩斯應該要研究……並且（規劃）從基礎到大學的學校課程。為什麼非包浩斯莫屬？因為我們在尋求形式與色彩的基本原理……」[4] 海倫 · 諾蘭 - 施密特

「人屬於未完成品。人必須做好成長的準備，擁抱改變；在人的一生中，當個興奮的小孩，有創作力的小孩，造物主的小孩。」保羅 · 克利

「現代空間的構圖不是……把形狀不同的積木擺在一起就了事，更明確地說，不是把尺寸相同或不同的積木排在一起就好。」

「（包浩斯工作室的）一道牆排滿了……實驗研究……運用了各種素材。看起來像是玩具跟原始藝術混在一起的成品。」[1] 保羅 · 克利

「建築材料只是一種手段，用來盡可能表現整體與分隔空間之間的藝術關係。」[3] 萊茲洛 · 莫霍里 - 那里

1
保羅 · 克利，《思考之眼》，編輯：約根 · 斯皮勒，翻譯：拉夫 · 曼漢（倫敦：胡德 · 亨弗利出版社，1961，第 22、42、29 頁）。

2
約瑟夫 · 亞伯斯，1928 年在布拉格的演講，摘錄自漢斯 · 溫格勒的著作《包浩斯》（劍橋：麻省理工學院出版社，1969，第 142 頁）。

3
萊茲洛 · 莫霍里 - 那里，《從材料到建築》，摘錄自漢斯 · 溫格勒的著作，第 430 頁。

4
海倫 · 諾蘭 - 施密特，〈兒童畫〉，摘錄自《包浩斯平面設計期刊》，第三期第三卷（7 月至 9 月，1929，第 13、16 頁）。

第五份恩物的局部，這個
玩具是一個 3 英吋乘 3 英
吋的木方塊，此方塊可以
分成 21 個木塊、6 個半
塊、12 個四分之一塊。
美國玩具製造公司米爾
頓．布萊德利於 1896 年
開始生產「恩物與作業」。

最早在 1878 年，恩斯特．
斯泰格在紐約出版的《教
育目錄》就已經提供很多
受到福祿貝爾啟發的玩
具。

由諾曼．布羅斯特曼收

藏。攝影：喬安．沙弗沃

福祿貝爾的「恩物與作業」。

從左上方開始，依順時鐘方向分別為：編織墊、縫紙板、貼紙畫與摺紙。

取自恩斯特．斯泰格的《教育目錄》，1862 年，紐約。

亞伯斯教授的基礎課程的瓦楞紙練習，1927 到 28 年。從伊登的質地研究開始，基礎課程其中一個單元便是實驗不同素材的特性，用圖表來比較不同織物、木材與印花花樣。後來教授素材課程的亞伯斯形容這是在玩也是在實驗：「與其糊貼（紙），我們會用裁縫、鈕扣、鉚釘、打印、釘針的方式來組合；換句話說，我們會用很多種方式來固定紙張。我們會測試素材伸展與抗壓縮的強度⋯⋯用稻草、瓦楞紙板、金屬絲網、玻璃紙、黏貼標籤、報紙、壁紙、橡膠、火柴盒、紙片、留聲機唱針與刮鬍刀片⋯⋯在試驗過程中，我們不一定會創作出『藝術品』。我們的意圖並不是創造作品來填滿美術館，而是要收集『經驗』。」（溫格勒 142）

針刺 (pin-pricking) 練習
的局部，取自美國受福祿
貝爾啟發的教師培訓作品
集，約 1880 年。由諾曼·
布羅斯特曼收藏。

福祿貝爾的「恩物與作業」。

從左上方開始，依順時鐘方向分別為：板塊拼圖、活動三角板條、板條自由拼排、圓環拼圖。

取自恩斯特·斯泰格的《教育目錄》，1862 年，紐約。

1
比克·賽爾·塔爾，《慕尼黑時期與包浩斯的克利與康丁斯基》（安納保：UMI 研究出版社，1981，第 142 頁）。

使用木棒與刀片建構的局部，1928。學生在約瑟夫·亞伯斯的素材課程中製作的作品。建築界對構造的定義，即是包浩斯教導雕塑與圖像構造的基礎。克利與康丁斯基把形式的「元素」獨立出來，這些元素在歷史沿革上早於所有的視覺表達，也為視覺表達奠定了基礎。他們的理論著作與主導這些元素分布與交互作用的法則有關。在克利的作品中，構圖是「元素」的排列組合，這個觀念利用獨立且經常重複的形狀顯現，但在常常重複的形狀中，繼而強調「圖像元素會自然而然以各自獨立的形式出現」。[1] 這種加成與建構並用的方式，與圖像製作的基本形式有關，例如不包含在高尚傳統藝術範疇的基礎工藝活動。

節取自《軟木模型製作》
的局部元素。

建構建築、數學與機械
模型的科學玩具，約
1860 年。整組尺寸 9.5
英吋乘 6.5 英吋。由諾
曼·布羅斯特曼收藏。

福祿貝爾的「豌豆」作
業會用浸過水的豌豆來
連接鐵絲，而《軟木模
型製作》就像是英國版
的豌豆作業。標籤上註
明發明者是湯馬斯·愛
德華·基恩。

福萊德瑞克‧福祿貝爾
紀念碑

1882 年設於德國施魏納
鎮，向福祿貝爾致敬的
紀念碑。此象徵用於米
爾頓‧布萊德利公司的
名片或書籤，這家公司
在 1869 年開始生產福祿
貝爾的玩具。布萊德利
把福祿貝爾用木串跟泡
水豌豆的組合遊戲變成
搭建玩具。

人們對幼稚園的反應

　　福祿貝爾的「恩物與作業」之所以臭名遠傳，部分原因是因為普魯士政府認為幼稚園宣揚無神論與社會主義，在 1851 年關閉了幼稚園，反而在無意間增添福祿貝爾教學法的威望。政府否認把福萊德瑞克‧福祿貝爾（著作與理論都有濃濃的泛神論意味）跟他的姪子卡爾（公開的無神論者與社會主義者）搞混了。捍衛幼稚園成為自由主義者熱衷的議題，正如早期的一位支持者所言：「在大眾心裡，多少都認為新式教育的崛起跟激進主義有關⋯⋯。」（道斯 83 ）

　　1848 年大革命引發政府一連串的激烈反應，對幼稚園的禁令也是其中之一。普魯士在 1854 年頒布的規定使教師培訓與國小課程都受到國家嚴格控管：過去曾經很活躍的繪圖教學法從此銷聲匿跡。之後，德國經歷了一段穩定但壓抑的時期，金融、工業與軍事快速發展，在 1871 年達到巔峰，德國宣布成立第三帝國。為了塑造國家與文化的新氣象，第三帝國放鬆了對教育體制的管控，使國立學校與師範學院更自由。在這樣的氛圍下，政府解除了對幼稚園的禁令。

幼稚園很快地傳至歐洲、美洲與日本。福祿貝爾的「恩物與作業」廣受歡迎，創造了龐大的消費市場，也變成基本形式與基本色最廣泛使用的「視覺語言」。[1] 早期的前衛藝術家都是在幼稚園影響最深的那段時期求學：法蘭克・洛伊・萊特、康丁斯基和勒・柯比意都是接受福祿貝爾式的教育，包浩斯的課程也印證了福祿貝爾的影響。

　　教育自由化使繪圖教學法的傳統再度興起，過去的教學方式再度受到採用。（艾希文 138）但是，偏愛使用圖案書籍中複製技巧的教育者，與偏重創意與自我表現的教育者之間，開始各立門派。喬治・賀斯在 1887 年出版的《對繪畫教學的想法》抨擊傳統的教學方式，並且點明藝術教育正在興起一場極具影響力的改革運動。（艾希文 19）

1
早在 1872 年，幼稚園就已納入奧地利國家教育體制中。到 1909 年時，柏林有 35 所幼稚園，布雷斯勞有 11 所，符騰堡有 32 所，柯隆有 9 所，德勒斯登有 19 所，杜塞爾多夫有 27 所，法蘭克福有 30 所，萊比錫有 13 所，慕尼黑有 23 所，蘇黎世有 65 所，巴斯列有 73 所，維也納有 72 所，格拉茲有 11 所，哥本哈根有 50 所，荷蘭有 191 所，芬蘭有 30 所，巴黎有 10 所，羅馬有 4 所，日本有 254 所，俄羅斯有 2 所。到了 1904 年，美國已經設立了 2,997 所幼稚園，全部都由公費贊助。M・G・梅伊「德國與瑞士針對義務教育學齡兒童制定的法規」以及「附錄」，《教育議題特別報告》，第 22 期（1909），第 137 到 251 頁。

福祿貝爾學校，普洛威頓斯，羅德島州，約 1890 年。福祿貝爾的「恩物與作業」排列在桌子上。學校正門有顯眼的福祿貝爾的大名與「幼稚園」一詞。

相片由諾曼・布羅斯特曼提供。

藝術的童年

　　改革運動中另一個影響深遠的趨勢是兒童藝術家的概念。1898 年，漢堡博物館首創先例，推出一個名為「兒童藝術家」的展覽。展覽中展出當地學校學童的繪圖與畫作，包括印地安原住民兒童的繪畫，以及愛斯基摩人的藝術作品。[1] 繪畫教學的逐步自由化與兒童藝術家的培育互相緊密連結，但更重要的是，這兩者也聯繫著教育人士和知識分子的期望，他們都認為藝術文化的形成，有助於改革德國的社會與經濟未來。當時國內想要培植國家的文化藝術認同，於是這份積極就成了改革運動與兒童藝術家這個新概念背後主要的驅動力。這樣的文化革新有其特定的目標，意圖改變德國在藝術產業只會賣弄與過度裝飾的名聲。透過認定每個孩子都有藝術潛能，並且在以往無意義的童年產物上賦予文化功能，就某部分來說，這個文化任務確實有達成。[2]

1
兒童繪畫常常被拿來跟古老、沒有工業化的非西方文化相比。兒童藝術家的概念與歐洲人類學家、考古學家出版的幾本書所主張的概念相符，這些著作記錄了埃及人、巴西西北部的印地安人與南非薩恩人的視覺文化。

史都華·麥唐納《藝術教育史與哲學》（倫敦：倫敦大學出版社，1970）第 329、330 頁。

2
對德國「缺少品味」的當代評論，請參見艾希文，第 145 頁。

漢堡美術館在 1898 年舉辦的「兒童藝術家」展覽目錄中，具代表性的兒童畫。

兒童創造的視覺成果與未工業化、非西方文化的成人創造
的物品，以平等的地位進入新紀元。兩者都被視為是人類原創
與原始視覺經驗的記錄。藝術家轉向孩童與原始文化尋求真
實、未被介入的視覺表現方式：藉此窺探「藝術的童年」。藝
術家與人類學家打著「重演理論」(recapitulation theory) 的旗
幟，比較孩童繪畫與原住民成人的作品。「重演理論」的說法
是孩童的藝術「因祖性重現而重新演繹人類祖先的兒時，以及
藝術的童年。」[3] 這個現象出現在古斯塔夫・克林姆、奧斯卡・
柯克西卡與其他維也納分離派藝術家的作品中。如卡爾・休斯
克所述，這些作品讓人感覺「美感解放的意識型態回歸到兒童
時期」（休斯克 327 ）。維也納分離派在 1908 年策劃了一場
極具影響力的「Kunstschau 美術展」，裡面有一整個展廳專
門展示兒童繪圖與畫作。這樣的作法確立了分離派反學術的立
場，印證了它給藝術新生的說法。

3
卡爾・休斯克，《19 世
紀末的維也納》（紐約：
藍燈出版社，1981）第
328 頁。

保羅・克利，《兒童遊
樂場》，1937。在《思
考之眼》一書中重製。

包浩斯的表現主義與理性主義

在到包浩斯教授基本課程之前，約翰・伊登曾在 1916 年於維也納成立自己的美術學校。伊登的教學方式是在藝術圈受到啟發，當時藝術圈已經廣泛接受「兒童藝術家」與「藝術的童年」等浪漫理念。[1] 他會調整原本以兒童為主要對象的教學技巧，用來培訓專業的藝術學生，也是受到他早期接受的小學教師培訓影響。伊登嘗試透過讓學生回歸童年，解放大家的創造力。他讓學生針對形式與素材進行基本的探索，並引進自動性記述法、盲畫、運筆節奏技巧，還有一個仰賴直覺的神祕做法。[2] 回到原點，回到原始衝動的教學法是伊登帶給包浩斯的最大貢獻，卻也是造成他離開的主因。早在 1919 年 12 月中，就有民眾、學院教授與藝術家在公聽會中抱怨包浩斯。[3] 這些批評聲浪影響了大眾對表現主義者的態度，進而使大眾反對包浩斯著重基本、幾何形式發展而來的教學方式。

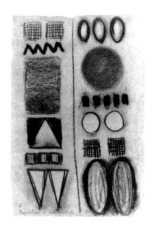

「比例與價值」練習，約 1920 年，作者馬克斯・費佛 - 華頓普爾，取自約翰・伊登的基本課程。炭筆畫，37.3 公分乘 24.8 公分。感謝哈佛大學布許・雷辛格博物館提供。

1
以基本形式與反抗學術的方式來教導美術學生其實早有先例，包括 19 世紀末在幕尼黑任教的赫曼・歐伯瑞斯；在斯圖加特大學任教的亞道夫・霍哲；以及在維也納應用藝術大學任教的法蘭茲・西塞克。伊登當時也是在維也納成立自己的學校。

2
伊登的教學方式受到當代「同理心」的概念影響。所謂的同理心，是指以圖形呈現的姿勢與動作，都是在表現情緒（法蘭西斯科 189）。

3
芭芭拉・米勒 - 蘭恩，《1918 到 1945 的德國建築與政治》（劍橋：哈佛大學出版社，1985）第 71 頁。

伊登學生的作品，像是傾斜的圓圈、無輪廓線稿的彩繪方形與潦草的三角形（上頁圖片），都顯示出包浩斯最初對基本形式的興趣，其實是本著一種初步探索的精神。從幾何形式轉變成機器文化中的精確輪廓，是包浩斯比較後期的發展。會有這樣的發展，常常被歸因於有愈來愈多人意識到藝術家的社會角色。也有人形容說包浩斯的教學法轉而偏重更素淨、角度更鋒利的幾何圖形，是一種進步的「理性化」。不過，可能也會有人認為形式上的理性化，其實是試圖擺脫基本要素主義使人聯想到「表現主義」的印象，因為學校裡比較保守的反對派人士常常認為表現主義就是共產主義、波希米亞主義、是來自「外國」的影響（米勒 - 蘭恩 74）。批評者認為包浩斯漠視了它要統一藝術與工業的任務，而包浩斯轉向更理性、更工業化的形式詞彙，便可以反駁這些批評聲浪。在 1920 年代後期，愈來愈多人把學校使用抽象幾何形式的做法跟機器生產的議題連在一起，逐漸不再討論「藝術的童年」的表現主義概念。

兒童藝術家現象的浪漫主義興起時，與整個社會狀態正在不斷惡化的環境背景形成強烈對比：在威瑪共和國早期，有數千人無家可歸，其中大多是兒童。學校體制鼓勵工作階級與下層階級的孩子 12 歲就進入職場。另一方面，中產階級家庭的學生，則進入可以幫助他們繼續升學、考上大學的學校。很多孩子的夢想幻滅，導致他們積極參與 1918 年發生的 11 月革命，以及後來組織的政治化青年運動。請參考傑克·柴皮斯，《威瑪時期的童話與寓言》（漢諾威：新英格蘭大學出版社，1989）。

人們對包浩斯的反應

　　伊登・克利與康丁斯基的目標是要找出「視覺語言」的起源；他們在基本幾何學、純色與抽象中尋找這個起源。他們的創作與教學法既有科學的特性，也有幻想的特質。一方面，他們分析形式、色彩與素材，努力朝藝術科學的方向前進；另一方面，他們對視覺形式原始法則所提出的理論建構，又超脫歷史與文化的範疇。針對源頭的種種問題進行思辯與回應，這樣的方式如同精神分析在發掘源頭的種種幻想：誘惑的性慾根源、閹割造成性別差異的根源、原初場景中主體的根源。佛洛伊德對這些原始幻想的剖析，是透過研究病患精神生活中的想像情境，以及孩童對性的主觀理論：「就像集體神話一樣，（原始幻想）宣稱可呈現與解釋孩童最主要的謎團。」[1]

1
尚・拉普朗契與 J・B・彭達利斯，《精神分析的語言》，譯者：唐納・尼可森 - 史密斯（紐約：Ｗ・Ｗ・諾頓出版社，1973）第 332 頁。

插圖的局部，取自《平面設計的食譜：混合不同食譜讓你畫得更快、畫得更好》，里奧納・柯恩與 R・威伯・梅克勒（舊金山：編年史出版社，1989）。

這本食譜舉例說明在二次世界大戰後創作的平面設計文字，這本書認為平面設計就是拿平面圖像「元素」的固定詞彙加以操縱變換。根據作者的說明，這本食譜「以好幾百個平面設計原型的工具、思考風格與空間解決方案，作為激發靈感、同時兼顧經濟效益的途徑」。這本食譜直接了當又務實的態度，有別於其他類似但比較講究理論的設計書籍，例如唐妮絲・唐帝斯的《視覺素養入門》，以及王無邪的《平面設計原理》。

對克利、康丁斯基與伊登來說，▲■●就像是一種書寫系統，可以藉之分析視覺的史前時期，提出理論，並加以說明。儘管包浩斯很多元，但包浩斯的創作一致之處在於它們都試圖跳脫歷史，也有野心要找到原點。透過將形式與方法融入現代設計的訓練中，包浩斯本身也成為一個原點。康丁斯基、克利與伊登透過「藝術的童年」的概念來表述他們的視覺語言，而包浩斯本身也成為設計的童年。幾何形式、畫有格線的空間與字體設計的理性主義應用，都突顯為包浩斯留給世人最重要的課程。包浩斯理論屢屢表示書寫與繪畫之間有類似的語言潛力，但是這一點往往被忽視：「視覺語言」的計畫僅僅獨立進行，並沒有跟書寫同步，以致於▲■●變成了靜態的形式詞彙，而不是激發討論的第一步。平面設計結合文字與圖像，成為早期現代主義重新嘗試讓世人討論形式的重要領域：再次開啟視覺語言的社會與文化維度。

「人會學習看穿外在的假象，找出事物的本質。人會學習察覺暗潮，**也就是視覺的史前史**。人會學習挖開表面，揭露並找出原因，進行分析。」保羅·克利〈藝術領域的精確實驗〉（溫格勒 148 ）。

7 在《點・線・面》中，康丁斯基談到一種「字典」，可以把無數的表達方式轉化成單一的圖像書寫系統：「透過系統化而獲得的進展，可以創造出一種字典，再進一步發展，就可以組構『文法』，最後變成構圖理論，超越個別藝術表現的界線，而適用於『藝術』全體。」（第 83 頁）

我的這篇文章是用來回應康丁斯基對於視覺「字典」的期望。字典中編纂的詞彙都是用來組織文字與圖像素材的技巧或策略：像是圖、網格、翻譯與圖像。這些策略闡述視覺書寫系統的基礎，所包含的符號具備抽象的形式與通用的內容，是一種便於視覺感知能力直接接收的圖像碼。

3
弗迪南・德・索緒爾，《一般語言學課程》（紐約：麥格羅 - 希爾出版公司，1956）。

4
亞彌・霍夫曼，《平面設計手冊：原則與實務》（紐約：萊因厚德出版社，1966）。其他類似的文獻還包含唐妮絲・唐帝斯的《視覺素養入門》（劍橋：麻省理工學院出版社，1973）。

5
雅克・德希達在《論文字學》（巴爾的摩：約翰霍普金斯大學出版社，1976）中提供了更廣泛的書寫定義。

動，這一系列就是視覺「語言」的基本句型。

8 我的詞彙旨在揭露視覺與口語「書寫」之間相互連結的關係——而不是著眼於它們的差異。現代藝術教育往往不鼓勵平面設計師積極參與寫作過程：普遍教導學生要為預先設定的「問題」擔任「解題者」的角色，而設計師也就因此被制約了。其實，平面設計師也可以被看成是語言工作者，有能力積極地發起專案——不管是用文字創作，還是雕琢、導引或瓦解字義。平面設計師把圖像與文字加以排列組合、改變尺寸、添加邊框、以及編輯，以「撰寫」口語／視覺文件。設計的視覺策略不是普遍通用的絕對真理；它們會產生、利用與反映文化上的常規。[5]

圖表

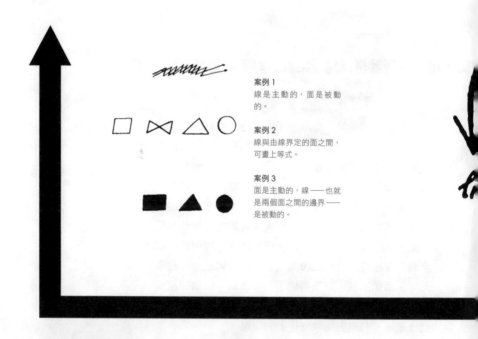

案例 1
線是主動的，面是被動
的。

案例 2
線與由線界定的面之間，
可畫上等式。

案例 3
面是主動的，線——也就
是兩個面之間的邊界——
是被動的。

圖 5
對莫霍里 - 那里來說，攝影的精髓不在照相
機，而是底片與相紙之間的化學感光度：他
把黑影照片或無相機攝影定義為「光轉變為
黑、白、灰的圖像記錄」。

圖 1
視覺符號

圖 2
康丁斯基理想中色彩與形狀的對應

圖 3
分析繪圖練習，漢恩斯·貝克曼，
1929。

　　1 康丁斯基的包浩斯教科書《點·線·面》中也出現「翻譯」一詞。這裡指的是在圖形、線條與各種非圖形體驗（例如色彩、音樂、精神直覺與視覺感知）之間探出對應關係的動作：「外在與內心世界的每一種現象都有一個線性表現 —— 可視為一種『翻譯』。」（68 頁）康丁斯基希望有朝一日，所有表現模式都可以透過這種視覺書寫系統翻譯，利用一個廣大的「合成表」或「元素字典」，匯總這些表現模式的各個元素。▲■●便是翻譯的核心範例。▲■●這個系列代表康丁斯基嘗試要印證色彩與幾何之間存在通用的相關性；這也成為包浩斯最知名的圖像。在康丁斯基的想像中，這些色彩與形狀是一系列的對比：黃色與藍色代表熱／冷、明／暗、主動／被動，而紅色則是介於二者之間。三角形、方形與圓形則是以圖形表示相同的對比概念。現在的設計師很少會接受▲■●等式有通用的效度，但從視覺「語言」作為文法的模式切入感知的正反面，卻依舊是無數教科書用來教授基本設計的基礎。

2 康丁斯基的 ▲■● 系列把幾何變成一種書寫系統，它的意義或「內容」就是原色，而每種形狀都代表圍繞著某種色彩的圖形容器。在 1923 年，康丁斯基在包浩斯分發問卷，請每位受訪者都用直覺把 △□○ 跟三種原色配對起來。這個名為「心理測驗」的問卷，嘗試要以科學方式印證 ▲■● 等式。▲■● 是用視覺語言撰寫而成的基本句型，在康丁斯基以問卷進行調查的期間，這個基本句型啟發包浩斯創作了無數作品，也啟發了許多計畫；▲■● 象徵一種可能的視覺「語言」，有望直接與眼睛及大腦的機制溝通，不受文化與語言慣例影響。

3 「翻譯」一詞也出現在康丁斯基的某個繪畫練習中，學生用線性圖來呈現某個靜物擺設：圖像「完全被譯成能量之間的張力……以虛線把整個結構呈現出來」。（溫格勒 146）。康丁斯基把圖像構圖想像成是一種「力量」系統，任何標示或顏色都與幾何或心理上的對比有關：垂直／水平、直線／曲線、溫暖／冰冷、主動／被動。透過翻譯，康丁斯基的目的是要以圖形碼來表現這種力量的模式──▲■● 系列因此可以使視覺「語言」的理論具體變成知覺對比的系統。現今許多基本設計課程，都會設計一個與康丁斯基線性物體研究類似的繪圖題，學生要以黑白來表現某個物品。通常被命名為「圖形翻譯」的這種練習題，把照片顯而易見的客觀特性與字體的清晰度結合在一起。

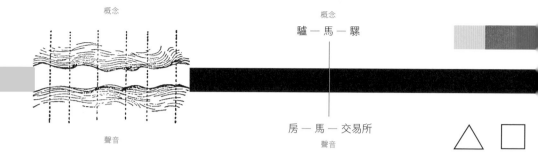

概念

聲音

圖 4
索緒爾：語言在兩種無形
狀的塊體中成形

概念

驢 — 馬 — 騾

房 — 馬 — 交易所

聲音

圖 5
口語語言的網格：垂直與
水平之間的關係

圖 6
視覺語言的網格：垂直與
水平之間的關係

　　4 「翻譯」一詞也被用在幾何學中，代表某
個圖形以一致的運動朝單一方向前進。在討論
語言時，翻譯代表的是把一種系統的符號與另
一種系統的符號交換。那麼，康丁斯基的視覺
「語言」與口語語言之間可以找出什麼關連——
與差異呢？我們要如何把視覺符號▲■●翻譯
成語言？依據語言學家弗迪南・德・索緒爾在
20 世紀初提出的口語符號理論，語言是由兩個
不同但又密不可分的層面組成：聲音與概念，
或符徵與符旨。混亂、無差別的種種聲音要成
為語言可用的語音材料，就必須要構成可區分
又可重複的單位；就像想法的層面必須要被分
成可區分的概念，才能與做為材料的聲音建立
連結。「想法」的範疇並不是由現成、自主又
獨立於現成聲音之外的點子所編造。起初，這
兩個層面都沒有任何形式，直到兩者因交互關
聯被語言的格線切割為止。

圖7
視覺符號

5 索緒爾用圖解釋語言格線是一系列垂直與水平的關係。聲音與概念之間的關係，或者說符徵與符旨之間的關係是垂直的：馬的聲音與馬的概念連起來。水平來說，每個符號都會與其他有差別的符號連結以獲得定義：「馬」(horse) 這個詞在語音上與房子 (house)、水管 (hose)、股票交易所 (bourse) 等詞都不同；在概念上則跟「驢子」、「乳牛」、「騾子」等截然不同。符徵與符旨之間的連結並不是符號固有的特質，而是整個系統中的一個功能。因此，符號不是裝著意義且自主、完整的容器，其價值是來自與其他符號之間的關係。康丁斯基的 ▲■● 在某些層面與語言符號的系統類似。這個系列代表形式與色彩層面之間的垂直連結；水平來說，每個面都是由熱／冷、明／暗與主動／被動之間的對比建構而成。同樣地，康丁斯基的翻譯繪圖練習也是他嘗試要為知覺、幾何及精神對比找到圖形的對等呈現，以線性網路來詮釋經驗中的客體。

6 口語符號與 ▲■● 象徵的視覺符號理想之間最重要的差異，就是在口語符號中，形式與概念、符徵與符旨之間存在任意的關聯性。索緒爾主張語言基本上是社會的產物，其存活仰賴共享的文化認同；相對來說，▲■● 系列象徵著要尋找一個以知覺自然法則為基礎的語言。不過，這個系列本身也具有文化意義。這個系列與兒童玩具之間的密切關係，象徵著對下一代的承諾，而這個系列的幾何與光譜純度將直覺的真相與科學的真相結合。在現今的設計中，若出現 ▲■● 的形式與色彩，通常都是短暫的符號，代表多種意涵，例如「藝術」、「基本」與「現代主義」；因為引用的關係而受到文化意涵束縛。

網格

　　網格會依據 X 軸與 Y 軸來編排空間。**網格**是遍及於包浩斯藝術與設計中的結構形式，會依據對比模式規劃空間：垂直與水平、頂部與底部、直角與對角、以及左　　　　　　與右。

　　方格採用的另一種對比是連續性與　　　　　　非連續性。

　　另一方面，**網格**的軸暗示一個面往四方無限連續的延伸；同時**網格**也把這個平面標記分成不同的　　　　　　區塊。

　　網格是圖表或圖形底下的結構，兩者以 X 軸與 Y 軸來組織數據。圖表上的數據可以用一條連續的線來呈現，或者以單獨的柱狀和條狀圖形，分散在**網格**上　　　　　　呈現。

　　圖 1 是取自約翰・伊登基礎課程的一項練習，學生要把不同素材的碎片用不規則的**網格**組合起來；許多素材本身的構造就是**網格**，例如布料、金屬絲網、編織籃；每個碎片都會讓人思考這個碎片是從哪裡　　　　　　切割而來。

　　康丁斯基把四方形的**網格**稱為「線性表現的原型」；這是二維空間的基本圖形（圖 2）。特奧・凡・杜斯伯格領導的荷蘭風格派運動也把**網格**視為是藝術的基本起始點。荷蘭風格派運動的**網格**主張某個物品可以超越其界線無限延伸，同時也可以把這個無限的延伸切割成顯著不同的　　　　　　區域。

　　傳統的西方書寫與文字排印設計都是以**網格**組織：一般的頁面上會有一行行水平排列的字型，編排在矩形區塊內。凡·杜斯伯格為突顯文字排印設計慣用的**網格**，用長條粗框圍繞編排字型的區塊。他也把**網格**應用在字母，把傳統上自然、連續、獨一無二的形式譯成中斷、重複的　　　　　　　元素。

　　雖然凡·杜斯伯格沒有受邀到包浩斯任教，他在威瑪的非正式研習會還是影響了包浩斯。在萊茲洛·莫霍里-那里、約瑟夫·亞伯斯、赫伯特·貝爾與喬斯特·舒密特等人創作的字體，可以明顯地看出他們採用了荷蘭風格派運動的　　　　原則。

　　索緒爾形容語言也是一種**網格**：語言把前語言期宛如「未知星雲」般的想法，明確轉成相異的元素，把無限變化且連續的人類經驗，變成可重複的　　　　　　　符號。

　　語言是一種**網格**，**網格**也是　　　　　　　一種語言。

圖 1

W‧迪克曼的質地練習，1922，伊登的學生。1925 到 1926 年間的課程説明書中，將這個練習描述成「收集並有系統地把不同素材的樣本製成表格」（溫格勒 109）。這個練習也曾出現在芝加哥的新包浩斯；莫霍里 - 那里把其中一個例子標示為「觸覺表／了解不同觸覺感受的不同特質，例如痛苦、刺癢、溫度、震動等等的詞典。」（68）

圖 2

康丁斯基描述這個由四個方形組成的網格是「線性表現的原型……是圖面最原始的分隔形式。」（66）

Uitgeverij „DE SIKKEL" Antwerpen
Zoo juist verschenen:
KLASSIEK BAROK MODERN
LEZING VAN THEO VAN DOESBURG
(Met 17 Reproducties)　　Prijs f 1.50.
Vertegene: voor Holland: Firma En. Querido Amsterdam

DE STIJL-EDITIE
ZOOEVEN IS VERSCHENEN NO. 1
VERZAMELDE VOLZINNEN
VAN EVERT RINSEMA
VERKRIJGBAAR TEGEN TOEZENDING VAN
POSTWISSEL AD F 1.10 BIJ ADMINISTRATIE
MAANDBLAD „DE STIJL"
HAARLEMMERSTR. 73ᴬ, LEIDEN
DE STIJL-EDITIE

IM VERLAG
ALBERT LANGEN MÜNCHEN
erscheinen die
BAUHAUSBÜCHER
SCHRIFTLEITUNG:
WALTER GROPIUS und **L. MOHOLY-NAGY**

SOEBEN IST DIE ERSTE SERIE ERSCHIENEN

8 BAUHAUSBÜCHER

圖 3

取自 1921 年一份《荷蘭風格派運動》雜誌上的廣告。這本雜誌由凡‧杜斯伯格出版。這樣的設計突顯了文字排印設計慣用的網格結構；凡‧杜斯伯格把最後一行字倒置，改變既定的句法來增添趣味。

圖 4

莫霍里 - 那里 1927 年提出的計畫書簡介，要用《八本包浩斯的書》來展示荷蘭風格派運動的影響。

DE STIJL　**abcdefgh**

圖 5

荷蘭風格派運動的字母，凡‧杜斯伯格，1917。

圖 6

模版字母，約瑟夫‧亞伯斯，1925。

「沒有語言，思想就是模糊、未知的星雲……思想本來就很混亂，是在解構的過程中才變得有條有理。語言是在兩種無形狀的塊體中逐漸成形，同時產生各個單位。」

圖 7

索緒爾寫道，在語言產生前，聲音與思想的領域是持續、無定形的平面。語言的功能就像網格，把「未繪製」、連續的各種經驗切成符號。

圖 5 （如左）取自基普斯的《視覺語言》，是由三個連續的圖形組成：先是一幅代表蒙德里安的畫作，再接著兩幅教課用的繪圖，展示知覺律，也就是類似的元素往往會被集結成群。基普斯在單一框架中結合了兩個不同的文化論述：科學與藝術。透過把工程技術圖變成藝術創作的模型，基普斯把這些工程技術圖的角色，從用於支援口語主張的次要地位變成是有其特色的主要地位。科學因為與藝術的連結變得更美，而藝術則從科學獲得一些權威與解釋能力。

感知圖為基普斯提供了很多引人注意的形式特質——抽象、簡單、字體的線性。基普斯也為這些圖的功能添加了美學價值，可以直接表示或成為視覺定律的索引記錄。格式塔學派心理學的圖沒有「意義」或所指，但具有功能：被看見的功能。感知圖是視覺語言中最基本的句子。

圖 6 （如右）展示另一個感知原則：在格線交會處，實體周圍的空間變成活性空間，開始集結成矩形圖。除了形式上模稜兩可之外，基普斯的圖在概念上也含糊不清：可以說是圖與框，理論與實務，科學與藝術，感知與蒙德里安網格。

「或許在現今形式語言中，唯一全新且最重要的一件事，是負面元素（剩餘空間、中介與減少的量）都變成主動⋯⋯」約瑟夫．亞伯斯，《創意教育》，第六屆國際繪畫、藝術教育與應用藝術大會，布拉格，1928（溫格勒 142 ）。

「或許在現今形式語言中，唯一全新，也或許是最重要的一個層面，是負面元素（剩餘空間、中介與減少的量）都被變成主動⋯⋯」約瑟夫．亞伯斯，《創意教育》，第六屆國際繪畫、藝術教育與應用藝術大會，布拉格，1928 （溫格勒 142 ）

圖 7 （如左）基普斯在《語言與視覺》中重製卡濟米爾．馬列維奇的《至上主義元素》，這些元素以序列方式呈現，最後的結果看起來很像當代商業藝術的作品。在 1940 年代，很多美國設計師都把前衛的形式原則融入他們的作品中，而且常常都是以兼容並蓄的方式呈現；比方說，保羅．蘭德就借用了建構主義（圖 8，如右）與超現實主義。基普斯以純感知的詞彙來描繪這種融入的過程：

「研究動作、壓力與圖像表面的張力對應用藝術造成很大的影響。海報與櫥窗設計師探索這些新開發的詞彙，並且把自己設計的方式從靜態對稱改為基本的動態平衡」。（112）

時至今日，仍然有很多設計師會把過去的前衛當作一種形式詞彙；但麥克．米爾斯在他專書中的一篇論文提到，風格的意義不在於其形式，而是其文化背景的更迭。

紐約世界博覽會：設計系學生指南，由工業設計實驗學校為《PM》雜誌編纂。

現代主義

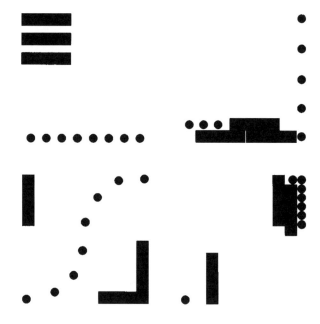

附畫

　　語言是由符號的詞彙所組成，再依據文法規則排列組合。現代主義設計教學法重複使用的策略，是依據既定的組合規則，不斷重複把一系列的符號排列之後再重新排列。上方這張重製的構圖，是取自 1930 年一位名字已不可考的學生的練習作業。這樣的構圖跟後來很多人探索視覺語言的結果很接近，在後前衛的教科書中也常常看到，例如亞彌・霍夫曼的《平面設計手冊》，以及艾米爾・魯德的《文字排印設計》。[1] 現代設計理論最主要的課題是要發掘視覺語言的句法：也就是說，要如何組織幾何與字型元素，並且搭配形式上的對比，例如直角／對角、靜／動、圖形／背景、線／面，以及規律／不規律。

1
艾米爾・魯德，《文字排印設計》（紐約：哈斯頓出版社，1981）

威瑪誕生

托瑞・艾格曼

在 19 世紀，英國是全世界位居領先的鐵出口國。在 1870 年代，英格蘭生產的鐵是德國的 4.5 倍。但是到了 1914 年，德國生產的鐵已經等於法國、英國與俄國的總和。

15 年間，威瑪共和國總共經歷 17 個政府。革命從未結束。

在一次大戰戰敗前夕，德意志帝國的君主退位，德國成立共和國，首都位於威瑪。這個年輕的共和國必須要與外部以及國內的敵人進行和平協商。對帝王的失望，以及帝王明知勝利無望卻仍要打仗的堅持，使軍隊決定叛變。德國原本滿懷信心與一腔道德優越感步入戰場，但最後卻面臨戰敗與背叛。

1871 年，在某個意圖羞辱法國人的儀式上，普魯士國王威廉一世，在凡爾賽宣布自己是德國的帝王。在德國統一後接下來的 47 年間，德國逐漸從一塊「地理拼圖」，變成歐洲最工業化與軍事化的國家。依據歷史學家莫德里斯・埃克斯坦斯的解釋，德國之所以能有這樣的成就，是因為德國人民覺得自己與從事生產間有種精神連結。

1
引用自彼得・蓋伊，《威瑪文化：彷彿圈外人的圈內人》（紐約：哈伯與洛爾出版社，1970）第 9 頁。

2
引用自唐諾・卡根等人，《西方遺產》第二冊（紐約：麥克米倫出版社，1987）第 771 頁。

在《春之祭禮》中，埃克斯坦斯提到「效率變成最終目的，而不再是手段。德國本身也變成基本『生命力』的表現。這就是德國理想主義的材料。」隨著都市化與工業化的速度，相較於其他歐洲國家，德國與美國的共通點更多——許多旅客都會比較柏林與芝加哥，因為兩座城市都成長快速、有新建築，也充滿年輕氣息。藝術在德國蓬勃發展。狄亞格烈夫芭蕾舞團的舞作在其他歐洲首都遭到敵視，卻在柏林大受歡迎。歐洲最大的社會主義政黨也在德國成立總部。國內到處有活躍的婦女與同性戀權益團體。速效減肥飲食很流行，人們也常常到天體營。

德國人的信心在戰爭結束時大受打擊。雖然共和國是在德國人的不滿中誕生，但這個共和國其實從未掌握德國的精神。早在 1920 年，威瑪的支持者就在帝國議會大選中大敗；政府被大家說成是「沒有共和人士的共和國。」[4] 社會主義黨員與其他社會主義黨員相爭；共產黨員則拒絕妥協。面對即將到來的危機，德國並沒有任何一個核心政黨可以引領國家的方向。許多政府官員與實業家都還是很支持舊政權，也試圖要破壞新政府的發展。

在 1871 年，柏林人口還少於十萬人，但在短短幾年內，就變成人口超過一百萬人的城市。

「法恩呼應觀眾安可的呼喊，高達十次。沒有觀眾表達異議。幾乎柏林的人都來到現場。史特勞斯、霍夫曼史塔、萊茵哈特、尼基許、分離派團體、葡萄牙國王、大使與宮廷人員……媒體興奮不已……」狄亞格烈夫芭蕾舞團，柏林，1912 年 [3]

在 1910 年，柏林已經有超過四十間同性戀酒吧。

3
莫德里斯·埃克斯坦斯，《春之祭禮：大戰與現代的誕生》（波士頓：霍頓·美弗林，1989）第 76 頁。

4
見伊恩·克索，編輯，《威瑪：德國民主為何失敗？》（紐約：聖馬丁出版社，1990）第 20 頁。

不斷貶抑威瑪共和國的人樂見惡性通貨膨脹，希望會因此使共和國更不穩定。

雨果‧史提恩斯，來自萊茵地區的礦業大亨鼓勵德意志帝國銀行印更多鈔票。到了 1923 年，德國國內有三百家造紙廠，兩千台印刷機，一天二十四小時不停作業，卻還沒辦法印製足夠的鈔票來追上通貨膨脹的速度。

在 1923 年 11 月，一個麵包要價兩百億德國馬克，一份報紙要價五百億德國馬克。馬克的價值等於戰前的一兆分之一。

低面額的貨幣因為實在沒有任何價值，所以便不再流通。在此可以看到孩子用這些貨幣做為積木，1923。

2000000
ZWEI MILLION MARK

WEIMAR, DEN 9. AUGUST 1923
DIE LANDESREGIERUNG

2000000 Mark zahlt die Kasse der Thüring!schen Staatsbank dem Einlieferer dieses Notgeldscheines. — Vom 1. September 1923 ab kann dieses Notgeld aufgerufen und gegen Umtausch in Reichsbanknoten eingezogen werden.

Wer Banknoten nachmacht oder verfälscht oder nachgemachte oder verfälschte sich verschafft und in den Verkehr bringt, wird mit Zuchthaus nicht unter zwei Jahren bestraft.

赫伯特·貝爾在 1923 年瘋狂地設計德意志帝國銀行面額二百萬與三百萬的馬克。這些紙鈔在墨水還沒機會乾之前就已經進入市場流通。相片提供者：丹佛美術館

凡爾賽條約讓德國損失了戰前百分之十三的領土，也使德國因此失去百分之十五的可耕地與百分之七十五的鐵礦石礦藏。到 1919 年，德國的工業只達到 1913 年水準的百分之四十二。

德意志帝王是用信貸籌措戰爭的資金，他以為可以從戰敗的同盟國身上把戰爭花費收回來。卡爾·哈達特寫道：「到 1917 年 5 月，帝王還夢想著可以跟美國及英國討到三百億元，跟法國討到七十億元。」[1]

「如果我是德國人，我想我應該絕對不會簽署。」威爾遜，威爾森，他指的是 1918 年的凡爾賽條約。[2]

「一切好像都不再重要。會有人制定一份條約，但可能不會有人簽署，就算簽了，也沒什麼意義。我們正避無可避地跌入危機四伏的未知世界。」雷·史丹納·貝克，在凡爾賽報導的美國記者，1918。

「哪隻不知何去何從的手會自己綁上腳鐐並束縛我們？」德國總理謝德曼（引用自蓋伊，第 115 頁）。

「若不是泛日耳曼軍國主義者加保守主義人士的組合大力反對，在戰爭中，我們其實不斷有機會可以透過協議達成和平。讓人感到恐懼又悲哀的是，唯有推翻整個國家，才能破壞這樣的組合。」德國史學家弗列德利希·邁涅克，1918。[3]

在 1918 到 1922 年間的四年，右翼反對派謀殺了三百五十九人，左翼則殺了二十二人。左翼人士中有十七人遭到起訴後被判至少十五年徒刑；有十人被判死刑。而右翼人士因暗殺而被判的平均刑期為四個月。（蓋伊，第 20 至 21 頁）。

「年輕世代努力要找到新的事物，幾乎想都沒想過的事物。他們聞到清晨的空氣。他們身上凝聚了一股能量，滿是普魯士德國過去的傳說、現在的壓力與對未知未來的期望。」恩尼斯-華特·特秋，暗殺了威瑪共和國的總理華特·拉特瑙（引用自蓋伊，第 87 頁）

威瑪的精神因《凡爾賽條約》而定調，不到五十年前，威廉一世就在同一座宮殿中宣告自己成為德國新領袖。在威爾遜總統的要求下，德國民主代表官員背負投降條件不公的責難。《凡爾賽條約》讓本來就搖搖欲墜的共和國因為左翼與右翼的反對而面對更多險境。

其不正當性之後便導致政治暗殺。社會主義與共產黨的記者與政治人物發現自己無力對抗法庭。儘管左翼不斷努力揭露黑幕與文件，法庭還是對右翼縱容，對左翼嚴苛以待。Ｅ·Ｊ·甘貝爾是一名統計學家，他收集了很多與犯罪跟謀殺有關的資料，發現法庭裡面沒有人會友善以對。「一場接著一場的起訴，」他寫道。「每場都有自己的結構，但結果都一樣：真正的謀殺犯還是逍遙法外。」（蓋伊 20 - 24）。阿道夫·希特勒本來應該因為參與政變而遭驅逐出境，卻只被判五年徒刑，而且只服刑一年。他還被允許留在德國因為他「認為」自己是德國人。當時的德國處在道德與倫理雙雙崩解的狀態，讓一些本來就很神祕的人開始追尋意義與統一性，試圖回歸「人民」。

有人說「猶太人跟共產主義者」破壞了德國軍隊的勝利。

　　從軍在前線待了幾年後，華特・葛羅培斯寫道他已經準備好要「重建全新的生活」，也以此表示他想成為威瑪藝術與工藝學校的領導。在混亂的德國，還是有人希望可以透過新藝術創造新秩序。葛羅培斯呼籲大家統一藝術：「舊的藝術學校沒辦法創造這樣的統一。」他寫道：「如果沒辦法教導藝術，又要怎麼統一？藝術學校必須要再一次與工作坊結合。」（溫格勒 26 ）。

　　威瑪共和國結束之後發生的悲劇，使威瑪研究更引人入勝。德國人的神祕性格就像一把刀，可能用於行善也可用於行惡，所以自由主義者與法西斯主義者都深受吸引。缺少一個值得信服的德國共和國，促使人們轉而尋求靈性，不僅出現懷有人道主義目標的包浩斯，展現猶如烏托邦的短暫篇章，卻也有納粹帶來的毀壞。

「因此，讓我們創造新的工匠公會，不要再用階級之分，使工匠跟藝術家之間築起傲慢的隔閡！讓我們一起嚮往、構思、創造出未來的新架構，一起擁抱建築、雕塑與繪畫的統一，並且終有一天，用數百萬名工人的手舉向天堂，像新信仰的水晶象徵。」華特・葛羅培斯，1914 [4]

1
卡爾・哈達特，《20世紀德國的政治經濟》（柏克萊：加州大學出版社，1976）。

2
雷・史丹納・貝克，《美國編年史》（紐約：查爾斯・史瑞柏納出版社，1927）第 406 頁。

3
高登・A・克雷格，《德國 1866 － 1945》（紐約：牛津大學出版社，1978）第 435 頁。

4
漢斯・溫格勒，《包浩斯》（劍橋：麻省理工學院出版社，1969）第 31 頁。

赫伯特・貝爾的通用字型以及相關歷史背景

麥克・米爾斯

德意志帝國在第一次世界大戰中戰敗，19 世紀文化的正當性似乎也就此崩解。許多德國人都覺得必須要重新來過。進步派的設計師，例如與包浩斯有關的設計師，提倡要對視覺與視覺環境的功能有全新的思維。他們主張，設計不該再繼續用來反映或強化社會的階級制度。希比・莫霍里 - 那里，一直為包浩斯教學法發言，她提到我們必須要創造「視覺價值的新編碼」，以「向隱藏腐敗、欺瞞、剝削的和諧假象吐口水。」[3] 許多包浩斯的成員都相信，未來的基石是「通用」理性法則。這種法則不受傳統文化所限制。

1921 到 23 年間，赫伯特・貝爾在包浩斯求學；1925 年，華特・葛羅培斯邀請貝爾到包浩斯教授文字排印設計與印刷工作坊。貝爾在「新字型設計」的發展上扮演了很重要的角色。他用無襯線體、字重（字體的粗細度）規則與系統化的網格，創造出乾淨俐落又符合邏輯的排版。

「如果所謂的進步不是一種想法，而是代表其他事物的徵兆，那該如何是好？」弗里德里克・傑姆遜[2]

「今日我們不再蓋歌德式建築，而是以我們的方式蓋當代建築。」

「我們旅行不再騎馬，而是使用車輛、火車與飛機。」

「現在的我們不再穿裙撐架，而是選擇更合理的穿著。」

引用自貝爾 1938 年的論文〈推動通用字型〉[1]

貝爾希望能超越文化中轉瞬即逝的很多奇想，所以他的設計以永恆的、客觀的法則為基礎。他的考量不是風格或個人表現，而更重視幾何的「純粹」與功能的要求。這個方式將貝爾推向他實驗的頂峰，設計出一種「根本至極」的字體，人們把這樣的字母式樣理解成通用設計。貝爾在 1925 年設計了「通用」字體，將羅馬字型簡化成簡單的幾何形狀。對貝爾來說，羅馬字母是最基本的字型，所有其他的字型風格都是由此而生。貝爾比較偏好羅馬字型而不是比較符合「德國」的歌德風格，也顯示出他嘗試要創造的是易於辨識又跨越國界的字型。話雖如此，貝爾覺得幾何簡化方式可以讓羅馬字型更「簡約」。

本文用網格把文章自成一格的區域分開，讓不同的聲音與圖形潛入文中，並中斷意義的線性行進。

abcdefghi
jklmnopqr
stuvwxyz

wir beabsichtigen eine serie
verschiedener seifen in weis
sen kartons....

aa bb ccd eeffgyy
hijkk lmnoop
qrrsstuw xæyzz

左圖：
通用字型不只是一種字體，也是為印刷、打字機與手寫字，所設計的完整書寫系統。

1
赫伯特‧貝爾，〈推動通用字型〉，《PM6.2》（1939 年 12 月至 1940 年 1 月）第 132 頁。

2
弗里德里克‧傑姆遜，〈進步與烏托邦；或者，我們能夠想像未來嗎？〉編輯：布萊恩‧華力斯，《現代主義後的藝術》（紐約：新當代美術館，1989）第 239 頁。

3
希比‧莫霍里-那里，《整體實驗》（紐約：哈伯與其兄弟，1950）第 2 頁。

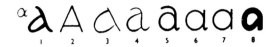

在這張 1938 年的圖中，貝爾展示字型在歷史上的演進，以及最終的「理性化」。這張圖顯示通用字型裡面特別的 **a** 參考了希臘文的 **a**，也反映出貝爾有意要展現西方字母的基礎，而不是要發明新的字母。

由於大部分的字型都是由機器產生，因此貝爾主張我們不需要模仿鑿子留下的刻紋，也不用模仿筆留下的輕重筆畫。通用字型中的字母都是應用幾何定義，由具有一致寬度的線條形成；**o** 是完全的圓，**b**、**d** 跟 **q** 都是圓形與直桿的結合，而 **x** 則是由兩個半圓形連結而成。貝爾用這種「理性化」字型的節制與規律，來取代運筆的筆跡。

為了進一步了解這些形式特質是如何被定義為「通用」，我們必須先了解創造這些形式特質的歷史背景。文化歷史學家史都華・艾溫說明，在 19 世紀，設計物品的表面處理與結構為何會分隔愈來愈遠。[1]

大量生產與流通的市場經濟，鼓勵人們生產裝飾華麗但劣質製造的產品。低廉製造讓迅速增加的中產階級可以購買「奢侈品」，其時尚是模仿過往只有菁英才能取得的物品。

到了 1830 年代，「設計」一詞已經有了現代的定義，形容對產品的形式與表面進行膚淺的裝飾。裝飾的概念與生產的整體計畫愈來愈分歧。（艾溫 33）

1
史都華・艾溫，《所有消費圖像：當代文化風格背後的政治》（紐約：哈伯與其兄弟，1988）。

MELONS

表面與結構的區隔也反映在設計上，顯示於歷史參考與貴族風格之中。平版印刷與木製活字的技術進步，使字母設計可以採用華麗的裝飾。在 1880 年代很常使用的字型，例如 Melons（甜瓜）、Marbelized（大理石）與 Delighting（愉悅），在在展現字母的結構可用各種裝飾包覆，以便達成廣告需要更加引人注目的目的。19 世紀對錯覺與人工非常著迷，這一點也反映在偽裝成大理石、水果、木頭或其他材質的字體上。

MARBLEIZED

到了 19 世紀末，開始出現其他字體，反抗裝飾型字型設計的膚淺與「差勁」的技藝。威廉‧莫里斯在 1891 年設計的字型 Chaucer（喬叟），就反映出回歸個人工匠運用獨特手藝的希望。喬叟的美術字形式來自歌德藝術字，藉此可知莫里斯的藝術與工藝運動重視歌德式文物的象徵價值。

DELIGHTING

Chaucer

奧托‧艾克曼在 1901 年設計的字體 ECKMANN（艾克曼珠寶），展現了新藝術與青年風格的影響。跟套用偽裝的甜瓜體不同，這些字型呼應抽象的「有機論」，不模仿自然物，反而嘗試要體現自然過程的即興、流暢特質。「艾克曼珠寶」輪廓讓人感覺美麗又奇異，象徵著對世界日趨機械化與都市化的排斥。

ECKMANN

葛羅培斯與許多其他歐洲設計師，都深受美國工業的視覺語言影響。葛羅培斯收集了美國穀物圓筒倉與其他構造的照片，因為他相信這些結構沒有受到過去的影響。葛羅培斯想要成為「住宅的福特」；[2] 他對美國工業美化又理想化的了解，選擇性地只著重與他對未來美學的想像相符的特質。

貝爾雖然很排斥 19 世紀設計的虛假裝飾，他並不打算要回到「過時的」工藝傳統或「浪漫的」自然概念。通用字型擁抱工業與科技，既採用量產的技術，也使用工程師的理性方法。通用字型屬於包浩斯更大的一項計畫：統一藝術家與工業。包浩斯創辦人葛羅培斯宣稱，唯有透過這樣的統一，才能產生價格合宜又「必要」的產品。[1]

20 世紀初期，很多歐洲人都相信美國「沒有傳統」，而且與歐洲文化沒有關係。但安東尼奧·葛蘭西主張，美國的文化是「歐洲文明自然的延伸與強化。歐洲文明只是從美國的趨勢獲得新的外裝而已。」[3]

這些藝術家對科技的信心反映出「美國主義」的影響。在一次世界大戰之後，美國主義風潮席捲歐洲，鼓舞了現代主義設計師，如貝爾、葛羅培斯與勒·柯比意等人。由亨利·福特的生產技術，以及弗雷德里克·泰勒的「科學管理」理論作為代表的美國主義，帶來了新的生活與生產方式，以「理性化」與無「奴化」慣例為特性。

「工程師,受到經濟法則
啟發與數學計算規範,
讓我們遵循通用法則。」
勒・柯比意[4]

因為《隧道》(1913) 等書,讓進步派歐洲人的想像更活躍。書中描繪在大西洋海底建造一條隧道,透過美國工程的奇蹟連接新舊世界。《隧道》含有現代主義者的信念,相信進步等同於因為工程效率而變得同質性更高、更通用的文化。對許多歐洲人來說,美國就是這種未來的真實案例。

通用字型的視覺與理論文化,就是在這樣的文化與歷史背景上發展而成。就像亨利・福特的汽車生產線上裝配的汽車,通用字型的設計也有「理性」的計畫。每個字符就像汽車的「電樞」組件,以幾個圓形與弧形、三個角度、水平與垂直線條搭配組合而成。這些形式特徵反映出貝爾的理論取向:科技就像希比・莫霍里-那里所說:「沒有被人與其歪曲的象徵主義影響」(3)。機械化的科學基礎,可以簡化繁贅的文化風格對字型的影響。貝爾避免採用任何美術字的書法形式,而是用圓規、丁字尺與角度建構線條。用貝爾的話來說,傳統上字型設計師享有的自由,其實「是造成許多錯誤的元兒」。(貝爾,〈推動通用字型〉,29 頁)

貝爾採用簡潔的幾何架構,目的在於使字型的設計更理性。

1
華特・葛羅培斯,〈一般住宅建設公司資金計畫:依循藝術統一的原則,1910〉,編輯:漢斯・M・溫格勒,《包浩斯》(劍橋:麻省理工學院出版社,1978) 第 20 頁。

2
溫尼弗・奈丁格,〈華特・葛羅培斯 ── 從美國主義到新世界〉,《華特・葛羅培斯》(柏林:Gebr. Mann Verlag 出版社,1985) 第 16 頁。

3
安東尼奧・葛蘭西,〈美國主義與福特主義〉,《監獄筆記》(紐約:國際出版社,1971) 第 318 頁。

4
勒・柯比意,《推動新建築》,翻譯弗雷德里克・艾切爾 (紐約:多佛出版社,1986) 第 1 頁。

stencil

下圖：雷納在 1928 年畫的一個 Futura 字體，以及包爾公司後來製作的版本。

數個實驗性設計之一：
Futura（未來體）的 G

約瑟夫・亞伯斯與保羅・雷納等當代設計師，也跟貝爾一樣提倡字體構造的「理性化」。亞伯斯的「模版字型」(1925) 僅由幾個形狀「建構而成」，使這個字型規律又簡約；亞伯斯認為這兩種特質去除了主觀目的，是字體的「根本」核心。雷納原創設計的字型 Futura（未來體，1928），是以圓規、丁字尺與三角形創造的形狀為基礎。其中 G 這個字母是個典型的示範，傳統的字母被轉化成為幾何語言。Futura 的主要特色，是排除傳統字型設計方法的微妙差異，轉而重視機械建構的剛性。

futura

Futura

$$A + a = a$$

從貝爾嘗試要創造更有效率的字體，也可看到美國主義的影響。通用字型的設計只用了小寫字母。貝爾主張既然對話時不會聽出大寫字母，字型的設計就不需要使用大寫字母。只有小寫字母，會讓孩子比較容易學，而且書寫也比較有效率。沒有大寫字母也可以節省印刷機的儲存空間、設定時間與總成本。貝爾關注設計的效率，反映出「科學管理運動」的考量，也名為「泰勒主義」。弗雷德里克・泰勒是一位美國管理學理論家，被公認為「效率工程師」，他計時記錄工人的每個動作，再分析動作跟工具之間的關係，從而建立一套普遍有效率的作業順序。泰勒的計畫跟通用字型一樣，相信任何問題的基礎，都是一套客觀與通用的法則。

universal

　　其他的設計師雖然也跟貝爾一樣，嘗試要理性地設計單套字母的字型，但結果往往很矛盾，這些「客觀」規則反而彰顯主觀性。揚‧奇肖爾德在 1926 至 29 年創作的通用字型跟貝爾的字型很像，但他結合了大寫跟小寫兩種元素，來創造單套字母的字型。

　　奇肖爾德也實驗要用字型符號來取代音群，並且將拼字標準化使其跟說話的聲音相符。A‧M‧卡珊德的字型 Peignot (1937) 與 Bifur (1929)，都用大寫字來創造單套寫法的字母，直接與貝爾的實驗相互抵觸。Peignot 的原創字型樣本顯示小寫字型「很快就會像歌德字母的形狀一樣過時」。

　　布萊伯利‧湯普森延續貝爾的實驗，進行單字母設計 (monoalphabet，1940)，雖然只用小寫字母，但他把位於句首的字母跟專有名詞的尺寸都加大。湯普森的字母 26 (1950) 嘗試要結合七個不管大小寫都有相同符號的字母（如右圖中的藍字），再加四個小寫字（紅字）與十五個大寫字（黑字）。

布萊伯利‧湯普森的字母 26，1950。

aBCDe
FGHIJK
LmNOP
QRSTU
VWXYZ

貝爾曾說：「文字排印設計革命並非單一獨立的事件，從新興社會及政治意識抬頭，到新潮文化基石的建立，皆與它密不可分。」[1] 許多現代主義設計師認為，工業能改善歐洲封建制度傳統留下的不平等。萊茲洛・莫霍里 - 那里曾說過：「機器之前人人平等……因為科技並無傳統包袱，也沒有階級意識」（希比・莫霍里 - 那里 19 ）。

貝爾相信技術，是因為他認為文化是「人造的」，而理性與科學是「純粹的」。他覺得使用簡單幾何的字體，可以擺脫社會束縛，因為這樣的字體不是躲在假象或貴族風格背後。就像機器一樣，通用字型脫去裝飾與文化意識形態，「赤裸裸地」呈現。

儘管莫霍里 - 那里與其他包浩斯大師都認為技術是進步的表徵，但有許多與他們同時代的人，卻認為機器會對社會和個人帶來巨大的威脅。例如，對表現主義者而言，第一次世界大戰軍事技術的記憶，只讓人對工業社會產生恐懼。在弗里茨・朗的電影作品《大都會》(1928) 中，仍然可以看到他將機器視為一種貪婪、沒有人性、不民主的生產手段。這些對於技術的兩極看法，也是威瑪時期的一部分，兩方意見都並存於包浩斯中。葛羅培斯的名言「藝術與科技，嶄新的結合」在校內飽受批評。關於威瑪時代機器影響的分析，以及在《大都會》中的相關敘述，請參考安德里亞斯・胡森的著作《女騙子與機器》。[2]

1
赫伯特・貝爾，〈文字排印設計〉，《赫伯特・貝爾》，編輯：亞瑟・科恩，（劍橋：麻省理工學院出版社，1984）第 350 頁。

2
安德里亞斯・胡森，〈女騙子與機器：弗里茨・朗的大都會〉，《大分裂之後：現代主義、大眾文化與後現代主義》（印第安納波利斯：印第安納大學出版社，1986）第 65 至 81 頁。

貝爾雖然設計了這樣「赤裸」的視覺語言，但他也能用更有風格的方式來創作。在 1993 年，貝特霍爾德活字鑄造廠委託貝爾設計商用字體。貝爾呈現的結果是貝爾體，就像通用字型是由幾何形狀構成，但以襯線加以修飾，並以強烈對比的粗細變化，使該字體更時髦。這種設計外放顯眼，但由「理性」實驗中誕生的通用字型，本來不該有這一類「膚淺」的裝飾。從這些字體之間的對比可看出，貝爾對於字體本質的定義，也是反抗所謂的「風格」與文化影響。

　　起初，「現代」設計的領域中，鮮少有客戶願意讓設計師把其實驗應用於實際商品。1920 後期及 1930 年代，包浩斯設計風格在商業上的成功，意味著包浩斯在政治上的激進態度比較和緩，但不代表包浩斯就此逆來順受。第二次世界大戰雖使紐約成了現代主義的新天地，但更加務實的美國人，卻改變了原本的運動對社會和政治的影響。

通用字型與貝爾體雖然皆是由幾何形狀組成，但通用字型被認為是「赤裸」的，而貝爾體則是「裝飾」的。

1931 年，《時尚》雜誌的藝術總監，同時也常常在各大設計期刊發表文章的米赫姆德・費邁・阿格，在一篇文章中寫道：「美國平面設計藝術的殿堂」接納歐洲人，是因為他們是「如此引人注目」。阿格將美國接納歐洲設計師的情況，描繪成一幅悲觀的景象，聲稱美國人會用歐洲設計師，是因為可以帶來企業需要的「關注價值、上鏡效果、視覺衝擊」。而這些設計師閒暇時，也被允許可以花時間討論種種無害的題目，像是機器時代、功能合適度、藝術客觀性等」。[1]

這篇文章的主題雖然是「通用字型」，代表著理性與紀律的方法論，但貝爾是一位務實的設計師，他常常會以各種不同的風格與媒介進行實驗。這則由貝爾在多蘭德工作室時所製作的廣告，顯露了他不會把自己局限於單調死板的做法來進行設計，而是可以採用各種風格，例如超現實主義的攝影蒙太奇（1935）等。這樣的矛盾並不會對貝爾造成困擾，他說：「只要是能解決特定問題最好的方法，我都可以接受。」[4]

1928 年，貝爾離開包浩斯後，Ｍ・Ｆ・阿格聘請他擔任德國《時尚》雜誌的藝術總監。後來，貝爾還成為柏林知名的多蘭德工作室的藝術總監。1938 年，貝爾移民紐約，並在 1944 年擔任智威湯遜廣告公司的顧問。接著在 1944 到 46 年，擔任朵蘭國際的藝術總監。由於在這些企業的傑出表現，貝爾成為美國瓦愣紙箱製造商（簡稱 CCA）的設計顧問，並於 1956 年成為 CCA 設計部門的主管。[3]

到了 1928 年，貝爾表示：「新文字排印設計」已經被簡化為只剩「外觀」。貝爾引用法蘭克福印刷商的訂單內容，談到：「近一年內，將近半數的印刷訂單都指定要採用『包浩斯風格』的設計。」貝爾補充說：「這表示我們又回到起點。」[2]

1
米赫姆德・費邁・阿格，〈廣告中的圖形藝術〉，《美國裝飾藝術家暨工匠公會》，編輯：Ｒ・Ｌ・李奧納多等人。（紐約：維斯・沃什伯恩出版社，1931）第 139 頁。

2
赫伯特・貝爾，〈字型設計和商業藝術形式〉，出版：《包浩斯期刊》第二卷第一冊 (1928)。翻印：溫格勒，第 135 頁。

3
葛溫・璨吉特，《赫伯特・貝爾：丹佛美術館的收藏和檔案》（西雅圖：華盛頓大學出版社，1988）。

貝爾在 CCA 任職時，成功融合了「通用」法則與企業思維。在建立有凝聚力的企業識別方面，CCA 是先驅；企業識別依循一個集中式的計畫，透過應用於各種結構體上，使通用設計的特質處處可見。從建築、辦公家具、牆壁油漆、車輛烤漆、支票、信箋抬頭、年度報告、發票、到廣告使用的字體等，都精心策劃組織為一個連貫性的整體。貝爾在 1952 年所寫的文章〈設計作為工業表現〉中，描述 CCA 的識別有「管理功能」，藉此控制員工、客戶與大眾的看法。[5]

　　1966 年，貝爾接受職涯中最大的企業任務，擔任大西洋里奇菲爾德公司（簡稱 ARCO）的藝術總監。他為公司設計或選擇建築、地毯設計、瓷磚圖案、壁畫、標牌、公共雕塑、字體與廣告，也為公司收藏藝術品。跟他在 CCA 工作的時候一樣，貝爾運用理性的「整體設計」的方式，用識別上卓越的一致性賦予 ARCO 光環：利用視覺特質來呈現跨國企業的權威。

CCA 商標計畫（下圖）是由埃格伯特・雅各布森於 1931 年所創。標準化的視覺語言，讓這家跨國公司在擴張時，可以藉此調和所面對的多元文化。4

4
貝爾，〈獲獎演說 (1969)〉，於科恩，第 359 頁。

5
貝爾，〈設計作為工業表現〉，《商業藝術》雜誌第九期 (1952) 第 57 到 60 頁。

雖然後來並未實現，但貝爾為 ARCO 街頭美化裝置準備的設計，顯示貝爾負責提升公司的視覺印象。很諷刺的是，這個計畫也揭露出，現代主義雖然原本是受到美國工業的美學形象啟發（請參考葛羅培斯的穀物圓筒倉），但後來，現代設計卻反而被用於「美化」美國工業中那些實際、一點也不浪漫的現實。[1]

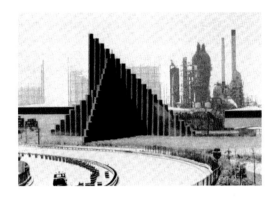

　　雖然貝爾的「包浩斯式」設計，曾是取代傳統價值的首選，但透過企業的使用，已使其設計成為正式的官僚語言。貝爾在 ARCO 和 CCA 的作品，都顯示現貝爾的設計理論中，有著本質上的矛盾。貝爾渴望藉由視覺語言的均一化，消除傳統歐洲文化中的階級差異與社會不公。但貝爾並沒有意識到，語言的均一化，也會導致經驗和文化的均一化。貝爾希望以理性設計來弭平階級差異，反而使得企業轉而選擇集中式的視覺詞彙，而消弭本土與個人的表達。

1
參見亞瑟·科恩，《赫伯特·貝爾》(劍橋：麻省理工學院出版社，1984)。

ʌn ʌlfʌbet ko-ordinætŋ fonetiks
ʌnd visin wil be æ mɒr efektiv
tul of komunikætin

企業使用貝爾字體的方式，
被羅蘭·巴特稱之為企業的「神
話」：這個字體的意義已轉變為
「馴化後的豐富」，由企業接手
「全權主導」。1920 年代的設計
師，專注於新視覺語言的潛力會

如何促進政治上的解放；企業設計師卻轉而致力於突顯形式的
規律與穩定，以便在視覺上證明他們的威信。正如巴特所說，
這種「轉變」並不會「消除」貝爾體設計以前的意義，反倒是
加以「扭曲」，讓它們對企業的意識形態有所助益。[2] 過去一
度象徵改變的，如今已轉為象徵不變。

擔任 CCA 設計部主管的
期間，貝爾又開始進行語
言實驗，這次是創想「基
礎字母」。雖然通用字型
以原有字母進行改版，但
「基礎字母」是試圖重組
書寫本身。貝爾發明了語
音符號，來代替 ch、th、
sh 等雙字母的音節，並
取 代 -ed、-en、-ion、
-ng、-ory 等「音群」。
「基礎字母」省略了帶有
隱藏音的字母，例如 cer-
tainly 會變成 sertnly，並
創造新字母來表現過去原
本都只由一個字母代表的
各種聲音。「基礎字母」
反映了貝爾當初設計通用
字型的目的：寫得更少、
更簡化，以創造更有效率、
更進步、更民主的語言。[3]

1962 年，保羅·蘭德為美國廣播公司（簡稱 ABC）所設
計的商標，就是大企業如何應用現代主義設計的一則例子。蘭
德設計的商標是利用通用字型的變體，顯著之處在於文雅的幾
何線條與重複的圓形；字母乾淨俐落、又有規律的形狀，傳達
出 ABC 規律、統合、穩固的威信。雖然幾何設計曾被認為與
社會評價有關，但 ABC 商標設計上的應用，卻是為了重新鞏
固組織的穩定性。

2
羅蘭·巴特，〈今
日神話〉，《巴特讀
者》，編輯：蘇珊·
桑塔格（紐約：諾
戴出版社，1982）
第 73 至 150 頁。

3
赫伯特·貝爾，〈基
礎字母〉，《印刷品》
（1964 年五月／六
月）第 16 至 20 頁。

Mobil

　　字體的意涵隨著它所處的歷史及文化背景而變化，這與現代主義設計師原先的主張大相逕庭。切爾梅夫與蓋斯馬設計公司在美孚石油（Mobil）的商標中，巧妙地使用了 Futura（未來體）的變體。在商標中，Futura 獨特的字母 o 以紅色強調，藉由完美的幾何圖形，來代表美孚的產品——石油。美孚石油的商標，象徵著 Futura 的意涵已有所轉移：這種進步的理性，曾一度象徵挑戰權威，變成代表公司權威的象徵。貝爾的通用字型，不只在「激進」與「企業」之間反覆出現。設計師馬西莫・維涅為高級百貨公司布魯明戴（bloomingdale's）設計商標時，應用另一版本的通用字型，字母更顯豪華奢侈感，與通用字型原先清教徒式的設計意圖完全背道而馳。纖細的線條，加上兩個字母 o 相互交織，把焦點轉移到字體的裝飾造型上。這些「風尚氣派」的特徵，配襯百貨公司投射出來的意涵，為購物、精美消費品、享有聲望的門面增添色彩。

bloomingdale's

　　1974 年，國際字體公司重新設計通用字型，並將該字體改名為包浩斯。目前雖然這個版本的字體被廣泛使用，但它已失去原版設計中嚴謹與簡潔的幾何線條。

ITC Bauhaus

如果是應用在流行文化中，例如熱門電視劇《我愛羅珊》，字體會具有其他意義，與貝爾的原創意圖更是相去甚遠；這個字體的幾何外形與粗重線條，與這位高大、逗趣的女性大膽又坦率的幽默相互交織（下圖）。貝爾從未意識到他的通用概念，是來自他本身文化與歷史的產物。他相信設計源於自然，而非文化所創造的法則，也因此掩蓋了社會、經濟，以及政治因素的實際影響，然而這些因素卻包圍並塑造了貝爾對「通用」字型的理解。他的設計是視覺語言通用法則的顯現？還是把威瑪時期德國獨有的通用性概念視覺化？

　　通用字型的歷史所傳達的是，字體為歷史裂痕的「表徵」，反映出 19 世紀文化價值觀崩解，以及一個嶄新且更「理性」的世界誕生。字型歷史也揭示字體的意義並非形式固有的價值，而是會不斷再造。例如二次大戰後，有些公司就使用通用字型的變體，以及貝爾的理性設計方式，讓公司透過文化建構的權威顯得「自然」，變成「事實」。通用字型的意義，其實受到使用的人與機構的影響。

附錄：通用字型的性別

麥克‧米爾斯

　　西方文化建立了二分法，將男性特質與女性特質分別貼上「客觀」和「主觀」的標籤。這種相互排斥的性別定義，與貝爾試圖創造的純粹、客觀設計有相似之處；貝爾的設計試圖排除、否認主觀性的存在。本附錄透過描寫佛洛伊德的家庭權力關係理論與貝爾設計方法的關聯性，說明界定男女性別的文化信念是如何發展而成，並揭示為什麼貝爾和佛洛伊德在紀律和秩序中，都採取父親形象來代表理性與進步。

　　母親：佛洛伊德相信母親透過養育孩子，會「吞噬」孩童日益成長的身分認同。在生命的最初幾年，孩童完全依賴母親，進而導致孩童無法區分「自我」和「母親」之間的界限。孩子無法分辨內在與外在的世界。佛洛伊德表明兒童，特別是男孩，必須「拋棄」母親，才能變得自主和自治：「她的養育是種威脅，小孩可能因回想起無助和依賴而再次被吞噬；這一點必須要透過讓孩子認清自身的差異和優越感，藉以糾正。」[1]佛洛伊德將母親貼上退化的標籤，因為受她束縛的孩子會被囚錮在一個無法自拔、自我迷戀的世界中。

1
潔西卡‧班傑明《愛的債券》（紐約：萬神殿出版社，1988）。

父親：佛洛伊德強化共同的文化信仰，相信母親代表主觀，而父親代表客觀。佛洛伊德相信父親之所以能體現客觀的特質，是因為他將外在的社會規則，帶進母子之間私密的共生關係中。父親堅守母子之間的種種界限，讓孩子「找到進入世界的道路」，並且灌輸孩子他必須遵循的社會規範。父親具體展現出威權，而佛洛伊德所理解的威權代表了理性與進步，也包含孩子對父親既恐懼又欽佩的心理。孩子以「超我」的形式將這種「父親的法則」內化：這是管理自我的機制，強迫孩子放棄與母親待在一起的念頭，並讓孩子能夠懂得自我管理。[2]

歷史：佛洛伊德認為兒童的進步取決於他們是否能反抗母親，同樣地，貝爾認為設計如果要進步，只能透過抗拒歐洲文化的壓迫、「母性」歷史來達成。現代設計是對 19 世紀自我放大、過度裝飾的設計做出回應：貝爾相信這種傳統是騙人的，就像還沒從母親身邊獨立的孩子，是屬於自戀的表現。過去的習俗必須以理性對待。佛洛伊德相信，與母親做出區隔的必要深植於男性自尊中，這一點在現代主義中，則表現成抗拒過去、與過去切割：孩子（現代設計）拒絕母親（歐洲歷史），並且認同父親（美國工業）。

進步：在貝爾通用字型的設計中，對功能的要求就像超我一樣。正如同孩子透過將父親的法律內化而變得成熟、負責任，貝爾認為當設計內化了功能要求時，字形就能展現社會責任與進步。佛洛伊德相信，兒童唯一能從母親身旁獨立的方式，便是變得客觀。同樣地，貝爾認為字型設計的進展仰賴追求客觀、跨文化的法則，引導設計脫離傳統的母親臂彎，進入永恆法則的理性世界。佛洛伊德理論中的父母二分法，在貝爾「客觀」進步法則與「主觀」舊時習俗的二分法中得到呼應。

2
參見西格蒙·佛洛伊德《文明及其不滿》（紐約：W·W·諾頓公司，1961）。

圖 1

　　女性化：1896 年，社會評論家古斯塔夫・勒龐反映出一種普遍的偏見。他曾說現代的群眾既不理性又善變，「就像女人一樣，一下子就陷入極端。」[1]同樣地，大量機器製造的商品，以及像低俗小說、廣告與電影等大眾娛樂，都被「高級」文化的捍衛者貼上不切實際、唯物主義與「女性化」威脅的標籤，危及傳統與現代的菁英文化。「大城市生活的沼澤」……量產如泥漿不斷擴散，威脅要「吞噬」男性的高級文化。[2]男孩被母親壓垮的焦慮，在高級文化中再次上演：高級文化害怕在「虛幻夢境」的大眾文化中迷失自我。

　　男性化：通用字型雖然是為大眾而設計的，但它對功能（男性）的訴求遠大於形式（女性），這代表的是對大眾文化的修正，而不是對它的肯定。通用字型所立足的基本架構，功能上與佛洛伊德的「理性」父親同出一轍：它代表了規範字型的監管者。這個基本架構讓通用字型的設計能夠以客觀規則為基礎，不受設計師個性影響，也被認為可以擺脫大眾文化主觀與「女性」的範疇。佛洛伊德相信父親就代表這種疏離感，而西方文化也認為男性特質就該如此。雖然這種疏離被理解成是中立的，但仍需要積極地去排除主觀性才能變得客觀。

圖 2

1
古斯塔夫・勒龐，
《群眾》（紐約：企
鵝出版社，1981）
第 50 頁。

2
安德里亞斯・胡森，《大分裂
之後》第 52 頁。

圖 1 柯比意，《推
動新建築》(1931)。

圖 2 赫伯特・貝爾，
〈推動通用字型〉
（1939 到 40 年）。

圖 3

主觀性：貝爾和佛洛伊德實踐的二分法思維，將依賴與非理性混為一談。大眾文化的波動與「異想天開」的品味，不管是依附它或受它影響，就是削弱使一個人自主的界限，污染超然理性的純潔。大眾文化價值的過度波動，被視為會威脅高級文化和理性設計的穩定、永恆權威。設計傾向討好群眾不守紀律的胃口，而不是高級文化的精緻品味，可以說是被淹沒在唯物主義的夢想世界中，反映出仍然依賴母親的孩子的主觀性與自戀。

客觀性：孩子在伊底帕斯階段建立的自我界限，使他與母親劃分而自主。這些界限也顯現於貝爾的二分法：流行文化和「功能」設計之間、（倒退的）歷史和（進步的）未來之間，以及在（女性）風格和（男性）排斥風格之間。貝爾所追求的「中立」客觀性可以被重新詮釋為，在價值觀迅速變化的世界中，重申穩定的男性自我界限和「好」的設計標準。佛洛伊德和貝爾所投入的科學信仰，「先決條件是以激進的二分法切割主體和客體，其他所有經歷都被賦予次要的『女性地位』」。[3]

圖 4

3
伊芙琳·福克斯·凱勒，《性別與科學的反思》（新天堂：耶魯大學出版社，1985）第 87 頁。

圖 3 赫伯特·貝爾手的自畫像

圖 4 赫伯特·貝爾，〈推動通用字型〉（1939 到 1940 年）。

貝爾認為，字體幾何成分減少，就如 S 的圓形構造，會使字體更實用、更容易辨認。但我們可以懷疑，「功能」是否真如貝爾和其他包浩斯成員所設想的那樣，是一個客觀且不爭的常數，還是，功能也是一個不斷變化，而且是由區域決定的現象？貝爾創造功能設計的努力，是否真的是嘗試要把文化認知中，父性的秩序和理性，植入看似混亂又沒有紀律的大眾文化？

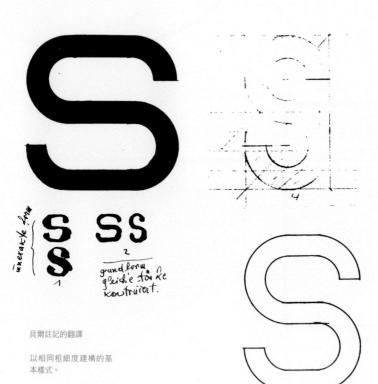

貝爾註記的翻譯

以相同粗細度建構的基本樣式。

從通用字型 a 的變化，可看出主觀手繪的存在感被消除，沒有功能的形式也被抹去。貝爾深信幾何字型（下圖註 4）具備的客觀性，可以徹底地切割時髦、主觀，還有西方傳統上認定為「女性」的文化奇想。

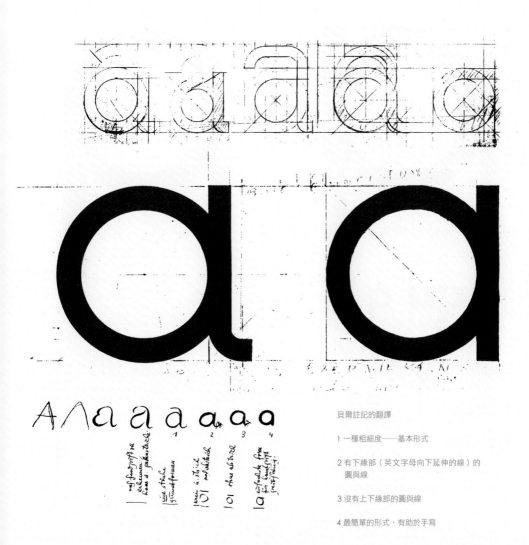

貝爾註記的翻譯

1 一種粗細度——基本形式

2 有下緣部（英文字母向下延伸的線）的圓與線

3 沒有上下緣部的圓與線

4 最簡單的形式，有助於手寫

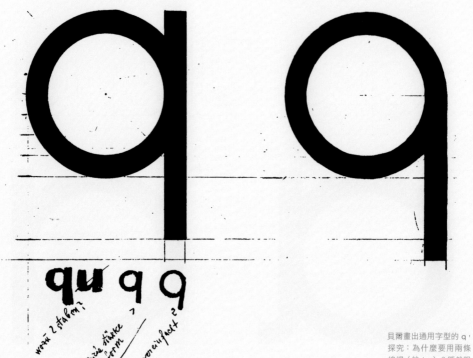

貝爾註記的翻譯

為什麼要用兩段線桿？

1 相同粗細、厚度、強度

2 簡化

貝爾畫出通用字型的 q，探究：為什麼要用兩條線桿（註：q）？既然跟現在無關，為什麼要重複之前的習慣？孩子為避免被母親吞噬而創造出客觀的界限，同樣地，貝爾為跳脫過去的主觀習慣，而制定出客觀的「規則」。

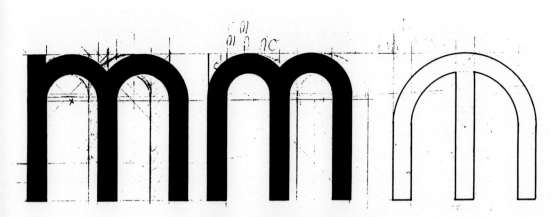

第一個 m 的粗細線條，是
從手寫筆觸衍生而來；第
二個 m 則保留手寫的上緣
部。相較之下，結構精簡
的通用字型 m，則試圖反
映出「永恆」的結構法則，
而不是人的性格。然而，
字型中減少幾何元素，可
被解讀為是一種客觀與中
立的設計方法，也可以解
釋成對主觀和裝飾的積極
否定：也就是西方文化一
向認定為女性的特質。

貝爾註記的翻譯

1 基本形式
2 相同粗細
3 簡化
4 或
4a 再簡化
5 或
5a-6 使其跟未來的 N 更
　　容易區分

▲■●心理測驗

在 1923 年，康丁斯基在包浩斯分發問卷，請每位受訪者用三種原色分別塗滿△□○。他希望能夠發掘形狀與顏色之間的通用對應，並以▲■●的等式來呈現。

康丁斯基透過問卷取得驚人的共識——或許部分原因是因為包浩斯校內其他人也支持他理論上的理想。1920 年代初期，▲■●等式在包浩斯啟發了無數計畫，包括彼得·克勒的嬰兒搖籃，以及赫伯特·貝爾的壁畫提議。不過後來，包浩斯有些成員摒棄康丁斯基對▲■●的著迷，認為那只不過是烏托邦式的唯美主義。

現今很少設計師會主張▲■●具有通用效度，但早從 1940 年代開始，▲■●就象徵一場嘗試，探求以知覺為基礎的「視覺語言」所含有的文法與元素，這項努力一路影響了現代主義的設計教育。

在 1990 年代，我們再次把康丁斯基的「心理測驗」發給設計師、教育人士與評論家。我們收到的回應中，有人直接了當地嘗試要記錄他們的直覺反應，也有人直言認定康丁斯基當初的計畫根本與當代的美感及社會沒有關聯。以下列出其中幾個回覆的答案。

1923 年康丁斯基的問卷。

職業

性別

國籍

為了調查目的，牆壁彩繪工作坊要求受訪者為下列問題提供解決方案：

1. 請用黃色、紅色與藍色分別塗滿這三種形狀。請務必把每個形狀都塗滿。

2. 如果可能的話，請說明您用色選擇的理由。

法蘭西斯・巴特勒

平面設計師與作家

深入探究色彩與價值的民間傳說後，我以下面的方式為這三個形狀上色：

1. 三角形 = 黃色，因為這是最尖銳的形狀，體積最小，也最明亮。這個形狀猶如舞者，猶如仙女棒。

2. 圓形 = 紅色，因為它是個點，是重點，是一切的中心，而且心是紅色的。在西方文化，中心就是活力所在，而活力就應該血氣方剛。

3. 方形 = 藍色，或正藍色。自歐幾里得重用正方形做證明開始，藍色在我們發展出來的空間意識中就代表穩定，選用內斂的藍色，適合正方形身為基礎、支持其他形狀與想法的象徵。

我不太使用這些形狀，反而比較常用介於之間的其他形狀，那樣的形狀充滿張力且變化多端，而這三個形狀沉靜安穩，因此不太適合我的傳播企劃。我所有企劃案的設計，都應用現今「傳播」上盛行的眾聲喧嘩 (heteroglossia) 手法，把取自機構與個人歷史的文字片段層層疊疊，形成含有部分參考與反諷的層次結構，唯一清楚的間隔，是偶爾以「揭示技法」呈現支撐著企劃的敘事體。我採用的這種設計方式，是依循心理學家魯梅爾哈特與麥克利蘭所描述的平行認知歷程。透過這樣的歷程，心智與身體所有的元素都會持續進行簡略的、最恰當的搜索，進而逐步組織人的記憶。

記憶沒有固定位置。記憶存在於連結中，而不在特定「地點」或基模組。因此我認為你們試圖要復興這個 20 世紀初期，或者該說實為 19 世紀末期的概念，真是徒勞無功的懷舊行為。不過，這樣的渴望相當符合現今落伍的文化氛圍，其中像是政府單位的老男人嘗試要重新掌控年輕女性的身體。

迪恩‧魯本斯基

平面設計師

這些形狀代表：
空虛、反激進、維持現狀的設計（康藍零售店商品），

學院派設計（看起來「校園味」好濃），

制度化的設計／藝術，

很難親近。

黃色，古怪的顏色；
三角形，古怪的形狀。

藍色與方形看起來很穩定。

紅色與圓形看起來有動感。

羅絲瑪莉‧布雷特

建築與設計歷史學者

　　在今日，康丁斯基連結色彩與形狀的概念，僅僅剩下歷史上的意義。在 1920 年代，因為日常經驗一直受到技術的入侵，所以會希望發展出簡化通用性也是可以理解。我們可以從過去西方幾何與色彩學的傳統來了解，康丁斯基為什麼特意將形狀簡化至三角形、方形與圓形，以及三原色，又嘗試找出這些形狀與顏色之間的連結。在非西方的情境下，這些形狀與顏色可能會引發不同的聯想，或者甚至可能被認為沒什麼意義。

　　康丁斯基的形狀與顏色並沒有全球通用的意義或對應關係。如果要指明西方文化在 20 世紀後期最經典的形狀，應該是本華‧曼德博在 1977 年找出的碎形。因為碎形的無限制性與複雜的細節，似乎可處理表面混沌的情況所含的秩序悖論。碎形一點都不簡單。李歐塔在其著作《後現代狀況》中，把碎形分類為後現代。建築師彼得‧艾森曼最近的作品也讓人想到碎形（至少會讓人想到碎形的自相似性）。廣告中

的電腦繪圖也廣泛應用碎形。廣義來說，自相似性（組成的成分與整體相似或成分彼此相似）可說是歌德式建築的核心組織方法。

　　因為碎形多少會讓人聯想到電腦程式的分支邏輯，而且曼德博是在 IBM 公司工作時完成這項發現，以致於將來碎形無疑會給人過時的感覺，也會在 50 年後讓人聯想到今日的電腦文化。就像康丁斯基的通用形狀一樣，某天碎形也將會成為歷史文物。

米爾頓‧格拉瑟

平面設計師

布萊恩·波依斯
平面設計師與作家

格雷戈里·塢瑪
文學理論家

教學計畫：方形

實驗：發明是方形。完成本實驗的步驟純屬比喻。請依以下生成順序產出一設計理論。

1. 折紙（摺紙的藝術）。
方形有什麼特性使其成為折紙最適合的形狀？方形是矩形也是菱形；方形也可以呈現直角與對角的鏡像對稱。四個角有相同的角度，四個邊有相同的長度，形成一個完全一致的中心點。

2. 折紙的四個基礎為：箏、魚、鳥、蛙。雅各·拉岡提出四種基礎論述的位置，其四角或四支柱為：主人 (Master)、學術 (Academic)、分析師 (Analyst)、歇斯底里 (Hysteric)。請進行以下測驗：
A. 把任一個話語模式與任一個折紙樣式連在一起。
B. 如果可以的話，請說明您為什麼做出這樣的選擇。

3. 請以步兵隊形的角度來回顧正方形的歷史。特別注意這種編隊在滑鐵盧戰役中發揮的功能。

4. 「『接收』是什麼意思。若我們用 X 代表什麼意義的方式來問，問題並不在於沉思某種表達是什麼意義，這跟談極度困難的翻摺動作一樣無益：感官與理智的問題，以及一般感受力的問題，兩者之間的關係是如此古老、如此傳統、如此重要。」（雅克・德希達）

麥克・米爾斯
平面設計師與作家

我把三個形狀都用三個顏色填滿，因此形成暗棕／黑色。我沒有證明顏色與形狀之間有通用與單一的對應關係，反而是證明每種形狀都可以「自然」包含這三種顏色中的任何一種或全部。形狀與顏色之間的關係，或符號與符徵之間的關係，並非永恆不變，而是經過文化建構、爭論且會持續改變的一種「協議」。形狀與色彩之間的對應關係（語言的意義），是在特定歷史環境的範圍內打的政治戰。

若能證實視覺通用語言確實存在，康丁斯基這樣的男人創造出來掌控世界的假造秩序，就會顯得自然。

• 請見／聽，皇后・拉蒂法的作品，〈男人的邪惡事蹟〉。

父　　　　　　　　　母

愛　　　　　　　恨

在女性位置
的孩子

1 心理分析與幾何

　　心理分析與幾何之間的連結，可以看做是幾何學的心理分析或心理分析的幾何學。第一種說法──幾何學的心理分析，意味著可能為基本的形狀找到重要的性別意義：● 可能等同於女性、▲ 可能等同於男性、■ 可能等同於男女之間的關係。同樣地，康丁斯基希望能為這些基本形狀找到通用的心理意義（不過是與感知而不是跟性別有關）。相對於尋找通用的意義，心理分析堅持某個特定符號的意義，取決於每個人的個人與家庭史，而這樣的過往也會受到這個人成長的文化影響。

2 心理分析的幾何學

　　另一方面，心理分析的幾何學這種說法，則意味著我們以心理分析的架構探討 ▲■● 的角色，當作是在特定機構的特

茱莉亞・萊荷・路普頓與肯尼斯・萊荷

定文本中形成的獨特理論，而不是探討形狀的「一般」意義。本文以西蒙・佛洛伊德 (1856–1939) 與雅各・拉岡 (1901–1981) 的理論來探討 ▲■● 的角色。

3 戀母情結 ▲

依據佛洛伊德的主張，人類性別的基本狀態可以用戀母情結 ▲ 來描述；這樣的狀態是一種敵對（與其中一位家長一起競爭另一位家長的愛），是一種禁忌（不可能擁有所愛的對象），也是一種罪惡感（渴望禁忌的代價）。

佛洛伊德堅決認為，敵對關係、禁忌與罪惡感都不是從內心湧現的「情緒」或「摯愛」，而是任何三角關係必然的關聯，不論是在家庭，或是在成人一生中不斷重複的關係上：就像古老的格言所述，「二人成伴，三人不歡」。

4 二元一體的 ●

很多心理分析師都認為，戀母情結是母子「前伊底帕斯關係」(pre-Oedipal) 後發展的關係。前伊底帕斯關係用 ● 來表明最為恰當，在很多文化中，這是象徵一體的符號。陰陽的符號展現二元一體的觀念，兩個相互貫穿的半圓結合成完美的圓。

母親子宮中的孩子，可能是人類最接近這種一體感的經驗。美國文化塑造的孩童時期就是為了保留這樣的一體感——儘早滿足嬰孩的需求，並且高度重視由親生母親來照顧自己的孩子。婚姻也常常被詮釋為回到這樣的一體狀態：新人以婚戒的圓相繫，變得完整、自我圓滿與自給自足。

然而，心理分析堅持「二元一體」，即二元的前伊底帕斯 ●，從戀母情結的焦慮與嫉妒來看完全是想像出來的，而不是一個具持久性和一致性的真實狀態。前伊底帕斯情結 ● 有童話故事的結構與衝動：「很久很久以前，媽媽是我的……」